# 淮阴碑林墨迹

## ——淮安市博物馆藏中国近现代名家书法精品集

淮安市博物馆 编

文物出版社

封面设计：张希广

摄　　影：郑　华

　　　　　王　伟

责任印制：陆　联

责任校对：陈　婧

责任编辑：冯冬梅

**图书在版编目（CIP）数据**

淮阴碑林墨迹：淮安市博物馆藏中国近现代名家书法精品集
／淮安市博物馆编. —北京：文物出版社，2012.6

ISBN 978-7-5010-3464-2

Ⅰ.①淮…　Ⅱ.①淮…　Ⅲ.①汉字—法书—作品集—中国
—近现代　Ⅳ.①J292.27

中国版本图书馆CIP数据核字（2012）第101838号

**淮阴碑林墨迹——淮安市博物馆藏中国近现代名家书法精品集**

淮安市博物馆　编

文物出版社出版发行

（北京东直门内北小街2号楼　　100007）

http://www.wenwu.com

E-mail:web@wenwu.com

北京盛天行健印刷有限公司印刷

新华书店经销

889×1194　1/16　印张：6

2012年6月第1版第1次印刷

ISBN 978-7-5010-3464-2

定价：160.00元

《淮阴碑林墨迹——淮安市博物馆藏中国近现代名家
书法精品集》编辑委员会

主　　任：杨　斌
副 主 任：刘华庭　李　倩
主　　编：孙玉军
副 主 编：王　剑　王国恒　严　斌　王卫清　陈永贤　朱宏亮
　　　　　董记
执行主编：孙玉军　王　剑　陈永贤　朱宏亮　赵海涛　王卫清
　　　　　胡　兵　尹增淮
撰　　稿：张春宇　孙玉军　王　剑　陈永贤　朱宏亮　赵海涛

编　　委（按姓氏笔画为序）：
　　　　　马　涛　王　剑　王　伟　尹增淮　韦　清　孙玉军
　　　　　朱宏亮　包立山　吴　雪　李艳梅　张春宇　刘振永
　　　　　陈永贤　胡　兵　赵海涛　郝士伯　高逍逍　薛　峰
　　　　　薛　鞴　蒋炅宇　戴姝黎
封面题字：戚庆隆
装帧设计：李艳梅　宋文敬　欧　敏　李圣洁
编　　辑：陈永贤　张春宇

# 前 言

　　《淮阴碑林墨迹——淮安市博物馆藏中国近现代名家书法精品集》的书法作品，是 1984 年为筹备淮阴（今江苏省淮安市）碑林，邀请全国各地知名书法家、文化名人、学者、画家所创作的。这批作品长期保存在我馆文物库房，2010 年首次悉数在我馆展出后，引发了各方对于近现代名家书法翰墨的关注和研究。《书法精品集》中既有来自京津沪、中原和长江流域各省的书画家作品，又有来自黑龙江、辽宁、内蒙古、甘肃学者们的书法，还有南方四川、云南、广西和福建等地书画家的墨宝。这些书画名家与学者大部分是民国建立后出生的，因此他们幼年大都受到过传统文化的熏陶——兼容诗、书、画，并蓄文、史、哲；他们又在近代"西学东渐"的过程中，接受过系统而规范的学校培养，例如游寿、王学仲、胡公石、孙其峰、刘江等，他们师承大家，功力深厚，在书画创作中努力探索创新，终成名家。《书法精品集》一共汇聚了淮安市博物馆馆藏 74 位近现代名家的 96 幅书法作品，包涵了篆、隶、楷、草书等各种书体的作品，章法、印章亦形式多样而各具特色。书法作品的内容则主要围绕回顾淮安的辉煌历史与现实的展望进行创作，也有一些书法家选取老一代革命家、诗人——周恩来、陈毅等人的诗歌进行创作，使得这些书法作品具有了鲜明的地域特色、历史的厚重感和感人至深的情愫。

　　《书法精品集》中有为数不少的学者型书法家如姚奠中、游寿、康殷等人的作品。姚奠中，师从著名国学大师章太炎研究国学，1937 年毕业于苏州章氏国学会研究生班。抗战爆发后，辗转江苏、贵州、云南等地各高校任教授，讲授文学史、通史，除经、子典籍之外，还涉及诗、词、文字学、文艺学等方面。发表有关中国古代文、史、哲论文 130 余篇，出版和再版专著 23 种，著有《中国文学史》、《庄子通义》、《中国古代文学家年表》、《南北诗词草》、《姚奠中论文选集》、《姚奠中诗文辑存》、《姚奠中讲习文集》等。游寿，字介眉，福建省霞浦县人。中国现代历史学家、古文字学家、考古学家和书法家。1928 年入南京中央大学文学系，1934 年考入金陵大学国学研究生班，入胡小石门下。毕业后在四川女子师范大学、中央大学任教。1945 年，参加中央博物院筹备等工作。1949 年后在南京大学、山东师范学院任教，1957 年，在哈尔滨师范大学任中文系、历史系教授，讲授考古学、古文字学、先秦文学和书法艺术，并组建文物室，收藏文物 3000 多件。于甲骨、金文十分用功且运用精熟，并深得汉隶、

魏碑的神髓，其书作刚柔相济，体拙神秀，生涩醇厚，"存秦风汉骨之神，露古雅苍健朴拙"。著有《金文之策命与赏赐仪物》、《梁守谦墓志与唐代宦官》、《晋黄淳墓表跋》、《梁天监五年造像跋尾》、《从考古文物中看度量与工具》、《楚辞琐谈》、《历代书法选》、《古文字形体学》、《论汉碑》、《随感录》、《书苑镂锦》等存世。

康殷，中国现代古文字专家、古玺印专家、篆刻家、书法家、画家。曾在吉林师范大学学习绘画。后执教于民族学院、中央工艺美术学院及南开大学、北京师范学院美术系。曾担任中央文史研究馆馆员、首都师范大学研究员、中国美术家协会会员、中国书法家协会理事、北京印社社长等职。作品笔墨精到，以形传神，亦擅书法、诗文篆刻，精于古文字研究。辑有《汉隶七种选临》、《郑羲下碑》、《张猛龙碑》、《隋墓志三种》、《古图形玺印汇》及友人手拓《大康印稿》。著有《古文字形发微》、《古文字学新论》、《文字源流浅说》、《说文部首诠释》等。他编纂的中国第一部古印玺全集《印典》，曾荣获国家图书奖。

《书法精品集》中还收录有一些有家学渊源的书画家如黄绮、沈觐寿和罗继祖等人的作品。黄绮，江西修水人，为北宋书法家、诗人黄庭坚的32世孙，1940年毕业于西南联大，1942年考入北京大学文学研究院，攻读古文字专业，是我国现代著名学者、教育家、书法家，在古文字研究、诗词创作、书画篆刻等领域都有建树。沈觐寿，为沈葆桢曾孙、林则徐外玄孙。出生于香港，青少年时期在粤、港一带度过。一级美术师。历任福州画院副院长、福建省政协委员、福建对外文化交流协会理事、中国美术家协会会员、福建书协副主席、福建省文史研究馆馆员、福州市书法篆刻研究会会长等职。罗继祖，字奉高，改字甘孺，祖籍浙江上虞，出生于日本京都，为中国历史文献研究会学术委员，长春市政协委员，兼任文史委副主任。自幼与祖父、著名金石学家、文献学家罗振玉生活，从塾师熟读古代典籍，习书画，在历史、考古、文博、图书、书法等领域皆有建树，博涉多通，尤其在文献学和东北史研究方面有突出贡献。18岁协助祖父罗振玉作《朱筍河年谱》并刊行。26岁写成《辽史校勘记》，以辽代墓志碑刻等核校辽史，奠定了其学术地位。曾先后在沈阳医科大学、日本京都大学、旅顺市教育局、沈阳博物馆、吉林大学历史系供职，并曾将9万多册藏书捐献国家。编纂的《枫窗三录》一书，分史札、尚论、表徽、文物、东北史丛话、杂俎六个部分，用笔记体文言写作，持论平和，见解

独到，文笔雅致，表现出广博修养和卓异的史识。其书法作品严整挺拔，极富书卷气。

《书法精品集》中亦收录精通文、史、哲的通才大家，如：杨仁恺、周汝昌、胡公石、欧阳中石、沈鹏、王个簃、沙曼翁、董寿平、韩天衡等人的书法作品。他们的学者风范和气度，使得其书法作品具有了更多文人气质和独特的艺术风格。他们皆遍临历代诸帖，醉心于书法艺术，创作了个人风格鲜明而独特的书作。例如：沈鹏，现代著名书法家、美术评论家、诗人、编辑出版家。历任人民美术出版社编辑室副主任、总编室主任、副总编辑并兼任编审委员会常务副主任，中国书法家协会主席、常务理事等职。其书法精行草，兼隶、楷等多种书体。书法初源于王羲之、米芾诸家笔法，继得怀素、王铎等历代草书大家之灵变多姿、挥洒自如的精髓，刚柔相济，摇曳多姿，气势恢弘、点画精到、格调高逸而富有现代感，终成"沈鹏体貌"。并陆续发表诗词500 余首，出版《当代书法家精品集·沈鹏卷》、《沈鹏书法作品精选》等多部著作。主编或责编的书刊达 500 种以上，其中《故宫博物院藏画》、《中国美术全集·宋金元卷》获国家图书奖。

欧阳中石，山东肥城人，著名学者、书法家、书法教育家。现任首都师范大学教授、博士生导师、中国书法文化研究所所长、全国政协委员、中国书法家协会顾问、中国画研究院院务委员。毕业于北京大学哲学系，研究范围涉及国学、逻辑、戏曲、诗词、音韵等领域，对中国传统文化有较精深的造诣。编著了 40 余种学术论著，如《书学导论》、《学书概览》、《书学杂识》、《中国的书法》、《书法教程》、《书法与中国文化》、《艺术概论》、《中国书法史鉴》、《章草便检》、《传世画藏》、《中国传世法书墨迹》、《欧阳中石书沈鹏诗词选》、《中石夜读词钞》、《当代名家楷书谱·朱子家训》、《中石钞读清照词》、《老子〈道德经〉》等众多书籍。作品格调高雅，沉着端庄，书风妍婉秀美，潇洒俊逸，既有帖学之流美，又具碑学之古朴。获第二届"中国书法兰亭奖"之"终身成就奖"和中国文学艺术界联合会第六届"造型表演艺术成就奖"的"造型艺术成就奖"。

周汝昌，中国现代著名考据派红学大师、古典诗词研究家、古典文学专家、诗人、书法家，为中国艺术研究院终身研究员。曾就学于北京燕京大学西语系本科、中文系研究院。先后在燕京大学、华西大学、四川大学教学，曾任人民文学出版社古典部编辑、

中国作家协会和书法家协会会员、中国韵文学会顾问、《红楼梦学刊》编委。治学以语言、诗词理论及笺注、中外文翻译为主，并研究红学。有《范成大诗选》、《白居易诗选》、《书法艺术问答》、《当代学者自选文库·周汝昌卷》、《千秋一寸心——周汝昌讲唐诗宋词》、《红楼梦新证》、《曹雪芹》、《红楼梦与中华文化》等40多部学术著作问世，其中代表作《红楼梦新证》是红学研究历史上里程碑式的著作。主编《红楼梦辞典》、《中国当代文化大系·红学卷》。书法多作行草，潇洒飞动。

《书法精品集》中还收录一些文学家、翻译家，如周而复、楚图南等人的书法作品。作为文学家、小说家、文化部原副部长、中国书法家协会原副主席的周而复，1933年考入上海光华大学英国文学系，在校期间，积极参加左翼文艺活动，参与创办《文学丛报》，出版了第一本诗集《夜行集》。出版小说、散文、诗歌、戏剧、报告文学、杂文和文艺评论等，共计1200万字，多部作品被翻译成日、越、俄、英、意等国文字。书法艺术造诣颇深，郭沫若称其书法逼近"二王"。赵朴初诗赞《周而复书琵琶行》："欧书端严可南面，气清骨重胎羲献。白公长歌千载传，琵琶实胜长生殿。"启功诗云："神清骨秀柳当风，实大声洪雷绕殿。初疑笔阵出明贤，吴下华亭非所见。"

此外，《书法精品集》中还收录有许多绘画名家，例如周韶华、冯建吴、周昌谷、陈大羽等人的书法作品。周昌谷，毕业于国立艺术专科学校，专攻国画，历任中国美术学院教授、中国美术家协会理事、浙江美术家协会副主席等职。他对传统笔墨技法颇有研究，善于兼容并蓄，融会贯通，将花鸟画用笔移植于人物画中，用色、运墨也极见匠心，其画多以少数民族生活为题材，富有韵味，对草书、篆刻也有精深造诣。1955年，代表作《两个羊羔》荣获第五届世界青年联欢节金质奖章。陈大羽，原名陈汉卿、陈翔，字大羽，历任中国书法家协会常务理事、中国美术家协会会员、中国书法家协会会员、江苏省书法家协会副主席、江苏省美术家协会理事、南京书画院名誉院长。1935年毕业于上海美术专科学校中国画系，曾在潮州、青岛等地任教。期间，经谢公展一位学生的介绍，得识齐白石并拜之为师，致力于大写意花鸟画的创作，并兼及山水、书法、篆刻，先后在上海美专、无锡华东艺专和南京艺术学院担任中国画教学工作。曾从姚世影、马公愚、诸乐三诸师学艺。擅长大写意花鸟、书法和篆刻。书法以篆书、行草见长，所书沉雄秀逸、纵横驰骋，富有骨力妙趣；其篆刻初追秦汉，

后受齐白石影响较大，巧拙相济、遒劲有力、痛快淋漓，自具风貌。绘画则以其独特的画风把传统中国大写意画发展到了一个新的高度。

《书法精品集》中还有一批军旅书法家，如张爱萍、李真、李铎、谢冰岩、吕迈等人的作品，他们在战争年代中走过来，书法作品既有英武之气，又有潇洒儒雅之风。张爱萍，上将军衔，曾担任华东军区参谋长，国务院副总理，中共第八届中央候补委员，第十一、十二届中央委员，中共中央顾问委员会常务委员等职务。为中国人民解放军高级将领、军事家，现代国防科技建设的领导人之一。著名的将军、诗人、摄影家、书法家。他的诗词、书法、摄影作品，艺术地记录了党史、军史重要事件及重大活动。

《书法精品集》中还有一部分来自淮安当地的文化名人、学者和收藏家，例如徐伯璞、于北山等人的作品。他们醉心于书画的收藏和学术研究，并参与书画创作，推动了淮安地区书画收藏和创作的繁荣。徐伯璞，山东泰安人。1927年考入日本东京明治大学。历任山东省教育厅督学、中国教育部社教司科长兼国立社会教育学院教授、国立戏剧专科学校校长、江苏省文物保管委员会文物组长、故宫博物院顾问、江苏省文史馆馆员、淮阴市政协常委、淮阴市文联常委、淮阴市美术家协会名誉主席、淮安市博物馆顾问等职。1984年，徐伯璞先生将平生珍藏的110幅中国近现代名家书画作品捐赠给淮安市博物馆，这些作品丰富了我馆的文物馆藏。徐伯璞先生对淮安文化事业及淮安市博物馆的关心与厚爱亦令人感佩。于北山，历任南京师范专科学校、南京教师进修学院教员，淮阴师范专科学校副教授、教授，兼任中国陆游研究会会长，以研究宋代文学取得的杰出成就闻名海内外。授课之余，倾心于学术研究，曾师从国学大师汪辟疆、罗根泽教授。著有《陆游年谱》、《范成大年谱》、《杨万里年谱》。2006年，合成《于北山先生年谱著作三种》结集出版。上海古籍出版社在出版说明中说："陆游、范成大、杨万里三人年谱，其篇幅之巨，考证之详，至今无可替代者……编撰年谱，一改此前年谱纯客观记录之作法，融年谱、评传为一体，关键处不乏自己的评论、分析，体现了学术进步之迹。"

纵览这些书法作品，体现出诸位书法名家的丰富学养和深厚而高超的文学、书法、篆刻等艺术功力，具有较高的艺术欣赏和收藏的价值，也是全面了解、研究近现代中国书法创作现状的珍贵实物资料。

# 目 录

## ［近现代］孙墨佛　行书中堂

纵 110 厘米　横 58 厘米　纸本

孙墨佛（1884～1987年），原名孙鹏南，字云斋，号眉园，又名剑门老人，山东莱阳人。1902年就读于青岛赫兰大学。1908年加入同盟会，曾任北方护国军总司令部秘书，护法运动中任海军司令部参议。1921年，孙中山就任非常大总统，孙墨佛任大元帅府参军。1930年，他迁居北京，专事著述，先后纂成《书源》56卷，《孙中山先生年谱》16卷。新中国成立后，他受聘为山东省人民政府秘书。1952年经周恩来和董必武荐举，应聘为中央人民政府政务院文史研究馆馆员和民革中央团结委员会委员。孙墨佛毕生致力于书法和文史研究，为近现代著名书法家，曾任中国书法家协会名誉理事，对魏晋、六朝碑帖悉心钻研，集诸家之长，自成体系，真、草、隶、篆皆能，与南派著名书法家苏局仙齐名，有"南苏北孙"之说。撰有《莱阳县补遗诗》、《梦书生花馆诗抄》、《风雪楼过眼录》、《民权县案宗卷改革新编》、《南渡随笔》、《天舌山人书画跋》、《古今题画诗万首绝句选》等，可惜多未能刊印。所作诗词5000余首收入《天籁集》中。书作内容为："承前启后，继往开来。"钤"孙墨佛印"、"百岁老人"和"多寿堂"三枚印章。

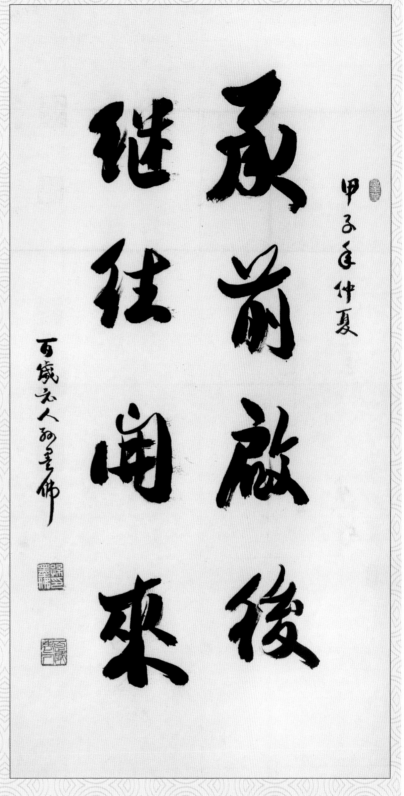

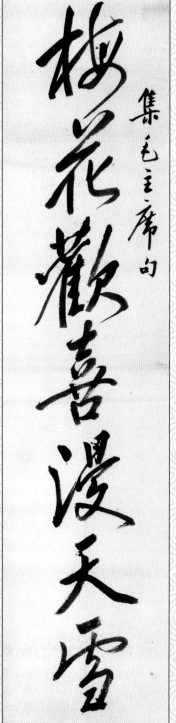

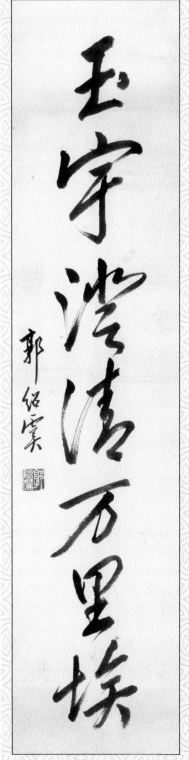

集毛主席句

玉宇澄清万里埃

梅花欢喜漫天雪

郭绍虞

### ［近现代］郭绍虞　行草对联

**纵 140 厘米　横 34 厘米　纸本**

郭绍虞（1893～1984年），原名希汾，字绍虞，斋名为"照隅室"，江苏苏州人。近现代语言学家、文学家、文学批评史家。致力于中国古典文学、中国文学批评史、中国语言学、音韵学、训诂学、书法理论等方面的研究。20世纪20年代初，与茅盾、叶圣陶等创立文学研究会。新中国成立后任复旦大学中文系主任、上海学联副主席、上海作家协会副主席、上海语文学会副会长、《辞海》副主编、同济大学文学院院长、复旦大学首批博士生导师之一。著有《中国文学批评史》、《沧浪诗话校释》、《宋诗话考》、《宋诗话辑佚》、《语文通论》、《语文通论续编》、《汉语语法修辞新探》、《照隅室古典文学论集》、《照隅室语言文字论集》、《照隅室杂著》等。书法也有精深造诣。书作内容为："梅花欢喜漫天雪，玉宇澄清万里埃。"钤"郭绍虞"印。

寰宇際昇平山陽訪故城駈倭新
戰跡佐漢舊勋名海市瞻雲影澄
淮流壯水聲從來形勝地無復鼓鼙鳴

淮陰 甲子春萧劳嵩年八十有九

# ［近现代］萧劳　草书立轴

纵 103 厘米　横 36 厘米　纸本

　　萧劳（1896～1996 年），原名禀原，字仲美、重梅，别号萧斋、善忘翁。原籍广东梅县，出生于河南浚县。毕业于北京大学中文系。曾为中国书法家协会名誉理事、中央文史馆馆员、北京中国书画研究社社长、中国老年书画研究会名誉副会长、中山书画社副社长。书法刚劲秀拔，自成一家。兼通词曲。书作内容为："寰宇际生平，山阳访故城。驱倭新战迹，佐汉旧勋名。海市瞻云影，淮流壮水声。从来形胜地，无复鼓鼙鸣。"钤"萧劳"印。

[近现代] 王个簃　篆书立轴

纵 90 厘米　横 42 厘米　纸本

　　王个簃（1897～1988年），原名王能贤，后易名王贤，字启之，号个簃，斋名有"霜荼阁"等，江苏海门人。现代著名书画家、篆刻家、艺术教育家。曾任上海新华艺术大学、东吴大学、昌明艺术专科学校教授，上海美术专科学校教授兼国画系主任，上海中国画院名誉院长，中国美术家协会理事，中国美术家协会上海分会副主席，中国书法家协会上海分会副主席，西泠印社副社长，上海市文联委员，上海市文史馆馆员，中国书法家协会名誉理事，全国政协委员等职。笃好诗文、金石、书画。曾师从吴昌硕学书画篆刻，以篆籀之笔入画，用笔浑厚刚健，笔势静蕴含蓄，潇洒遒劲，结构严谨，气韵流动。善书法，用笔熟中有生，粗中有细，拙中生奇，富有浓厚的金石味。曾赴日本、新加坡等地讲学并举行画展。出版有《王个簃画集》、《吴昌硕·王个簃》、《个簃印集》、《个簃印存》、《王个簃随想录》、《霜荼阁诗集》、《王个簃书法集》等著作。书作内容为："龙马精神"。钤"启之"、"个簃"、"学到老"印。

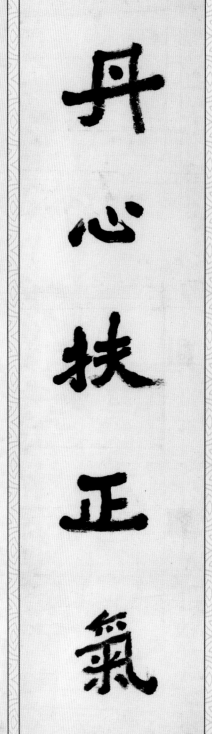

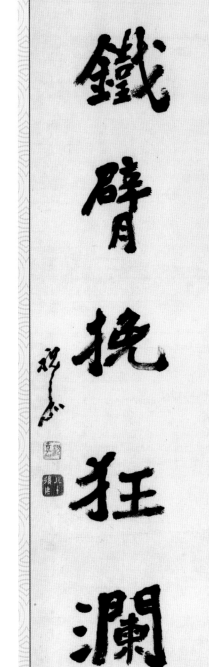

## [近现代] 祝嘉 隶书对联

纵 100 厘米　横 26 厘米　纸本

　　祝嘉（1899～1995 年），字燕秋，海南文昌人，后定居苏州。近现代著名书法家、书法理论家和书法教育家。曾为中国民主同盟会会员、中国书法家协会会员、苏州书法家协会顾问。1935 年出版《书学》，1941年完成我国第一部书学史，填补了中国近代书法史学的空白。撰写书法理论专著 70 种，计 360 余万字。其书法真草隶篆四体皆能，古拙朴茂，稳健老辣。出版有《中国书学史》、《书学格言》、《书学简史》、《书学新论》、《临书丛谈》、《书言格言疏证》、《广艺舟双楫疏证》、《书法论集》等著作。书作内容为："丹心扶正气，铁臂挽狂澜。"钤"祝嘉"、"八十后作"印。

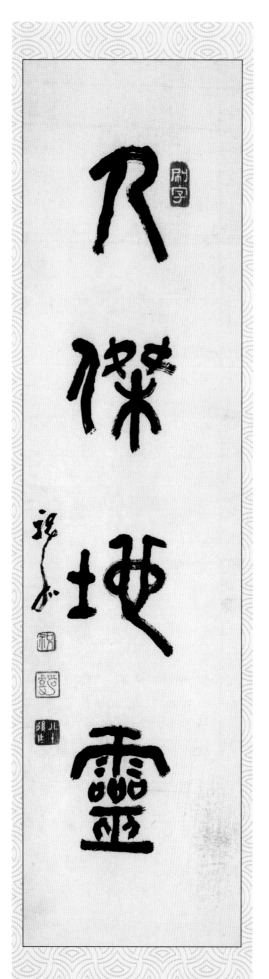

**［近现代］祝嘉　隶书立轴**

纵 95 厘米　横 26 厘米　纸本

　　此幅书作用笔劲健，兼用大篆笔式，古拙生动，金石味十足，章法疏朗而有秀润之致。书作内容为："人杰地灵"。钤"祝"、"嘉"、"八十后作"、"刷字"印。

淮陰今碑林

[近现代] 祝嘉　隶书横幅

纵 23 厘米　横 79 厘米　纸本

　　此幅书作用笔敦厚，笔画平而不僵，直而不硬。墨色浓重。整体风格稳中寓险，端庄整齐，给人以苍茫之感。书作内容为："淮阴今碑林"题名。钤"祝嘉八十后作"印。

江海相逢客恨多秋風葉
下洞庭波酒酣夜別淮陰
市月照高樓一曲歌

唐溫庭筠詩 贈少年

甲子年春正月 康伯藩 年八十又七

[近现代]康伯藩　楷书立轴

纵 90 厘米　横 34 厘米　纸本

康伯藩（1899～1987年），号凡翁，别署戊戌生、槐庵，北京人。中国书法家协会会员，北京书学研究会会员。1925年毕业于北京大学法律系。1958年参加中国书法研究社。参与筹建中国历史博物馆，曾担任北京展览馆、中国美术馆、农业展览馆、民族文化宫、军事博物馆的书写任务，曾在南京农学院、故宫档案馆、中华书局帮助工作。书法师承潘龄皋，既有颜筋柳骨，行笔不徐不疾，遒劲俊秀，又有赵子昂笔锋，有"颜底赵面"之称。书作内容为唐代温庭筠诗歌《赠少年》："江海相逢客恨多，秋风叶下洞庭波。酒酣夜别淮阴市，月照高楼一曲歌。"钤"康伯藩印"、"楼堪长寿"、"戊戌年"印。

## ［近现代］楚图南　楷书立轴

纵 100 厘米　横 35 厘米　纸本

　　楚图南（1899～1994 年），云南文山人。现代著名文学家、书法家、翻译家、学者。曾任暨南大学、云南大学、上海法学院教授。新中国成立后，历任北京师范大学教授、西南文教委员会主任、对外文化协会会长、民盟中央代主席等职。出版散文《悲剧及其他》、《刁斗集》、《荷戈集》、《枫叶集》等。翻译美国诗人惠特曼诗选《草叶集选》、《大路之歌》，俄国诗人涅克拉索夫诗选《在俄罗斯谁能快乐而幸福》，德国哲学家尼采语录体式名著《查拉斯图如是说》、《希腊神话与传说》等。出版《楚图南集》（共五集）。此幅书作敛神藏锋，端庄凝重，可见受颜真卿《麻姑仙坛记》影响，融入了楷书、行书、隶书等多种书体笔法，有风骨和古拙之气。书作内容为："千山闻鸟语，万壑走松风。居身青云上，植根泥土中（登山口占）。"和"海内存知己，东西南北人。行程十万里，心坦路自平（远行口占）。"钤"但愿天下皆乐土"、"高寒八十后自怡"印。

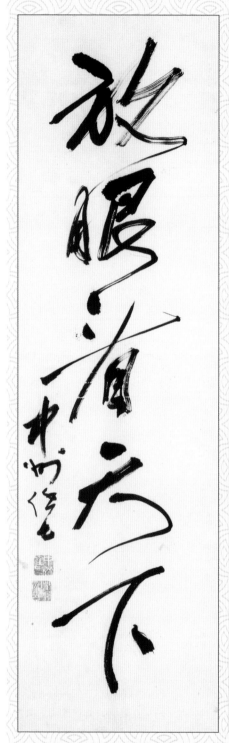

## ［近现代］任七　草书对联

**纵 100 厘米　横 34 厘米　纸本**

任七（1901～1987 年），曾用名任宾南、任固本，河南郑州人。1932 年毕业于上海艺术专科学校。师从潘天寿、汪亚尘、李叔同等大师，为时人所重。曾在开封艺术、郑州艺术学校任美术教员。入选《河南文史》、《河南近现代书画名人录》。此幅书作用笔细劲，善用枯笔，飞白与浓墨、涨墨产生对比，增强了作品的韵律感、节奏感，形成了苍劲浑朴的艺术效果。书作内容为："胸怀全世界，放眼看天下。"钤"中州任七"、"精研书画室印"。

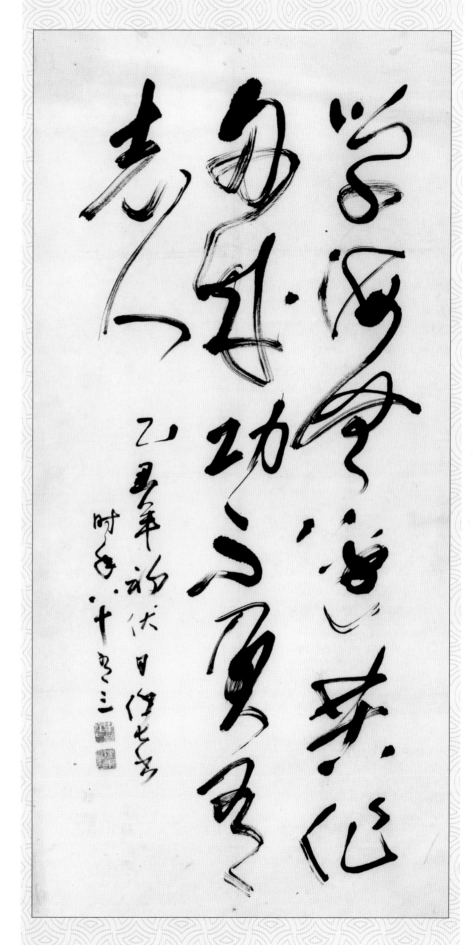

**［近现代］任七　草书中堂**

纵 136 厘米　横 68 厘米　纸本

　　此幅书作展现了疾涩、浓淡、润枯、轻重、欹正的书法之美，表现出强烈的节律感，且章法紧凑，奔放自如。书作内容为："学海无边苦作舟，成功不负有志人。"钤"中州任七"、"精研书画室印"。

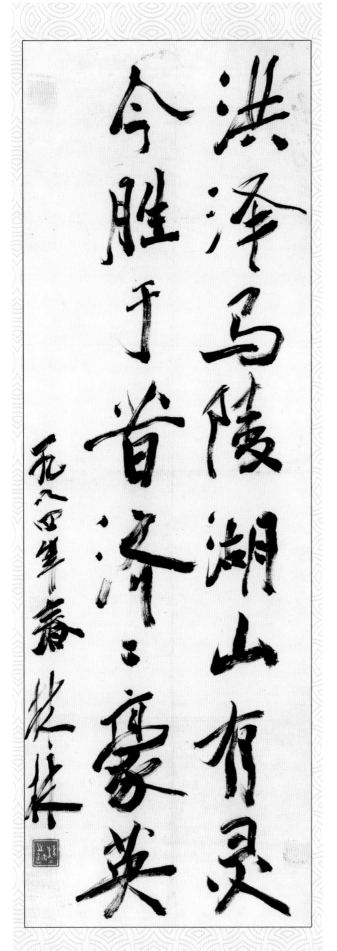

**［近现代］林林　行书立轴**

纵 105 厘米　横 34.5 厘米　纸本

　　林林，生卒年不详，原名仰山，福建诏安人。现代诗人、作家、翻译家、外交工作者。1933 年毕业于中国大学政治经济系，次年赴日留学，先后在早稻田大学、中央大学学习。留学归国后，历任上海《质文》杂志、桂林《救亡日报》、香港《华商报》副刊编辑。新中国成立后，历任中共中央华南分局宣传部工艺处副处长，广东省文化局副局长，驻印度大使馆文化参赞，对外文化联络委员会亚非司司长，中国人民对外友好协会书记处书记、副会长。著有诗集《阿莱耶山》、《印度诗稿》，散文集《扶桑杂记》，翻译有海涅《织工歌》、《日本古典俳句选》等。书作内容为："洪泽马陵湖山有灵，今胜于昔济济豪英。"钤"林林之钤"印。

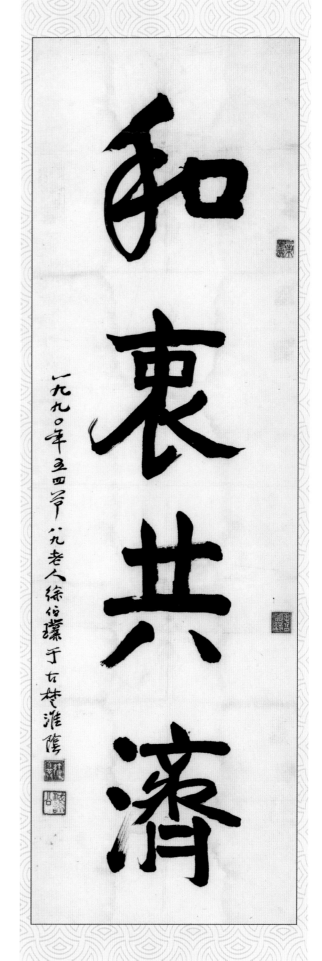

## ［近现代］徐伯璞　楷书立轴

**纵 105 厘米　横 35 厘米　纸本**

　　徐伯璞（1901～2003 年），山东泰安人。1927 年考入日本东京明治大学，历任山东省教育厅督学、中国教育部社教司科长兼国立社会教育学院教授、国立戏剧专科学校校长、江苏省文物保管委员会文物组长、故宫博物院顾问、江苏省文史馆馆员、淮阴市政协常委、淮阴市文联常委、淮阴市美术家协会名誉主席、淮安市博物馆顾问等职。此幅书作用笔在隶、楷之间，朴厚古茂，内容为："和衷共济。"钤"二东庐"、"徐伯璞"、"诚谅公"、"毛公鼎缘"印。

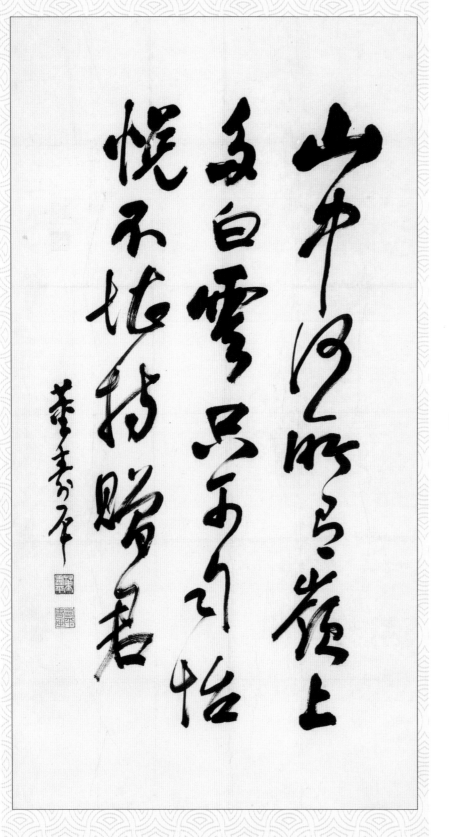

## [近现代] 董寿平　草书中堂

**纵 115 厘米　横 62 厘米　纸本**

董寿平（1904 ~ 1997 年），原名
揆，字谐柏，后改名寿平，山西临汾人。
现代著名画家、书法家。为中国美术家
协会会员、北京荣宝斋顾问、全国政协
书画室主任、北京中国画研究会名誉会
长、山西省文物研究会名誉会长、中国
人民对外友好协会理事、中日友协理事、
北京对外友协副会长、全国政协委员。
善画梅竹，写竹时笔墨简练，浑厚古朴。
山水画多以黄山奇峰老松为题材，不拘
于形似。1978 年，为人民大会堂北大厅
作巨幅《苍松图》。1987 年，荣获日本
"富士美术奖章"。出版有《董寿平书
画集》、《书画大师董寿平》、《董寿
平谈艺录》、《荣宝斋画谱·董寿平画
集》等。此幅书作苍劲刚健、古朴潇洒、
神形兼备、气度豪放，内容为南朝齐、
梁年间陶弘景隐居时所写的诗歌："山
中何所有，岭上多白云。只可自怡悦，
不堪持赠君。"钤"董寿平"、"寿平
书画"印。

淮陰重鎮古來雄武略文才千載崇偉業

輝煌先烈志精忠悲壯英雄風洪湖風暴

激三楚淮水雲騰貫九穹更喜翰墨添錦

彩紅霞一片映長空

癸亥冬月淮陰懷古

顧子惠

## ［近现代］顾子惠　行书立轴

纵 114 厘米　横 42 厘米　纸本

顾子惠（1904 ~ 2005 年），祖籍江苏太仓。中国书法家协会会员、中国老年书画研究会会员。幼年受家庭熏陶喜好书法，碑帖兼学，20 世纪 30 年代初，在北京深得王寿祺、陈师曾等名家的点拨。入编《中国当代书法家辞典》、《中国现代书法界名人辞典》。此幅书作用笔苍古质朴，笔笔顿挫，雅中见巧，拙能生趣，内容为七言律诗一首："淮阴重镇古来雄，武略文才千载崇。伟业辉煌先烈志，精忠悲壮英雄风。洪湖风暴激三楚，淮水云腾贯九穹。更喜翰墨添锦彩，红霞一片映长空。"钤"顾子惠"印。

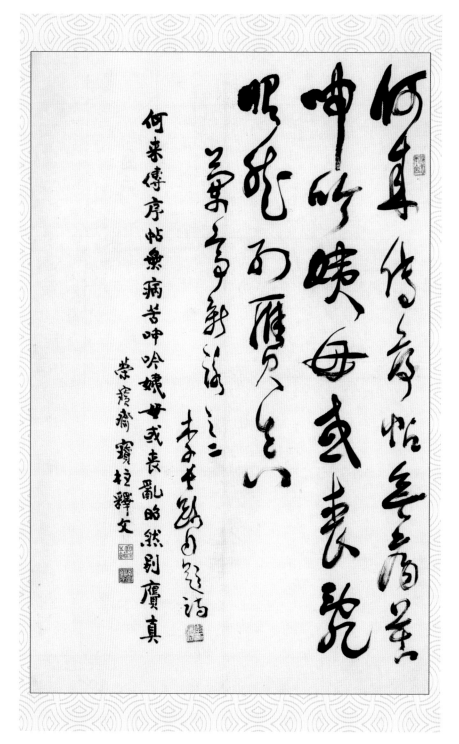

[近现代] 李长路　草书中堂

纵 110 厘米　横 68 厘米　纸本

　　李长路（1904～1997年），山西屯留人。近现代学者、文物鉴赏家、书法家和书法理论家。1932年毕业于北京师范大学中文系。新中国成立后，任西南大区文教部副部长、文化局局长。1954年调中央文化部工作，历任《文物》编辑部副主编、主编，文化部艺术教育司负责人、文化学院副院长、文物局副局长、北京图书馆顾问等职。编辑出版《全唐绝句选释》、《全元散曲选释》、《全宋词选释》、《王羲之年表长编》等。书法用笔流畅，豪爽秀拔，富有气势，书作内容为："何来传序帖，无病苦呻吟。《姨母》或《丧乱》，昭然别赝真。"钤"李长路印"、"锲而不舍"、"南宫镏押"、"宝柱之钵"印。

蘭亭春宴著本事在娛情備載詩人數臨河叙旨明

榮寶齋寶柱釋文

［近现代］李长路　草书中堂

纵 110 厘米　横 68 厘米　纸本

　　此幅书作于平正中见奇姿，用笔刚劲而飞逸。整体风格豪爽劲拔，亦表现了顾盼有情的章法之美，体现了作者儒雅的性灵和气度。书作内容为："兰亭春宴著，本事在娱情。备载诗人数，临河叙旨明。"左边款有荣宝斋宝柱释文。钤"李长路印"、"锲而不舍"、"南宫镏押"、"宝柱之钤"印。

## [近现代] 赵敏生　行草立轴

纵126厘米　横47厘米　纸本

　　赵敏生（1904～1998年），陕西蓝田人。曾为西安碑林博物馆副研究员、陕西省博物馆学会会员、西安文史馆馆员、中国书法家协会会员、陕西书法家协会第一届理事。从事碑帖工作60余年，对历代碑帖深有研究，精于鉴别拓本的真伪，为碑林博物馆整理出一套完整的历代碑帖拓片资料。书法尤擅楷书，书体独到，作品被收入《中国现代书法》、《中国陕西书道展作品集》、《长安当代著名老书画家作品集》等画册。编辑出版有《陕西历代碑石选辑》、《西安碑林书法艺术》等10余种著作。书作内容为陈毅诗歌《过洪泽湖》："扁舟飞跃趁晴空，斜抹湖天夕照红。夜渡浅沙惊宿鸟，晓行柳岸走花骢。"钤"赵敏生印"、"八十岁后书"印。

## ［近现代］游寿　隶书中堂

纵 134 厘米　横 90 厘米　纸本

　　游寿（1906～1994 年），女，字介眉，福建霞浦人。近现代历史学家、古文字学家、考古学家和书法家。其高祖游光绎为乾隆进士、翰林院编修。其父游学诚曾为福宁府中学堂监督，为文教界名儒。1928 年入南京中央大学文学系，1934 年考入金陵大学国学研究生班，入胡小石门下。毕业后在四川女子师范大学、中央大学任教。1945 年，参加中央博物院筹备等工作。1949 年后在南京大学、山东师范学院任教，1957 年在哈尔滨师范大学任中文系、历史系教授，讲授考古学、古文字学、先秦文学和书法艺术，并组建文物室，收藏文物 3000 多件。有著作《金文之策命与赏赐仪物》、《梁守谦墓志与唐代宦官》、《晋黄淳墓表跋》、《梁天监五年造像跋尾》、《从考古文物中看度量与工具》、《楚辞琐谈》、《历代书法选》、《古文字形体学》、《论汉碑》、《随感录》、《书苑镂锦》等存世。于甲骨、金文十分用功且运用精熟，并深得汉隶、魏碑神髓，其书作刚柔相济，体拙神秀，生涩醇厚，存秦风汉骨之神，露古雅苍健朴拙。书作内容为："干戈韩项岂定论，前代名公尽挥豪（毫）。淮阴胜绩英贤事，万古丹青勋业高。"钤"游寿之印"。

人杰地灵淮阴故府

综观古今辈出文武

继往开来藉资鼓舞

淮阴碑林雅命

岁次甲子孟冬书应

爱新觉罗溥杰

## ［近现代］爱新觉罗·溥杰行书中堂

**纵 132 厘米　横 66 厘米　纸本**

　　爱新觉罗·溥杰（1907～1994年），满族，为清朝末代皇帝爱新觉罗·溥仪的同母弟弟。伯父为光绪帝，父亲爱新觉罗·载沣因辅政为摄政王。1950年起被关押在抚顺战犯管理所，接受思想改造，1960年获特赦释放。后任全国人民代表大会常务委员会委员、全国人大民族委员会副主任委员、中国书法家协会名誉理事。自幼受到严格的书法基础训练，工行书，初学虞世南，后受其师赵世骏的影响而自成一体，书作隽秀爽健，婀娜多姿。书作内容为："人杰地灵淮阴故府，综观古今辈出文武，继往开来藉资鼓舞。"钤满汉两种文字"爱新觉罗溥杰"印。

庭户無人秋月明夜
霜欲落氣先清梧桐
真不甘衰謝數葉迎
風尚有聲

宋張耒夜坐詩

甲子小陽春伏
觀壽

## [近现代] 沈觐寿 楷书中堂

纵 108 厘米　横 60 厘米　纸本

　　沈觐寿（1907～1997年），字年仲，号静叟，遂真园翁，福建福州人。为沈葆桢曾孙、林则徐外玄孙。出生于香港，青少年时期在粤、港一带度过。一级美术师。历任福州画院副院长、福建省政协委员、福建对外文化交流协会理事、中国美术家协会会员、福建书法家协会副主席、福建省文史研究馆馆员、福州市书法篆刻研究会会长等职。作品入选《中国新文艺大系·书法集（1976～1982年）》、《中国当代书法作品展》、《当代书家墨迹诗文选》、《中国当代书法大观》等。其金石书画，真、草、篆、隶熟习兼通，尤以颜、褚二体为最，书法功力深厚，形成了方正刚健、从容丰腴的书风。书作内容是宋代曾迁居淮安的张耒诗歌《夜坐》："庭户无人秋月明，夜霜欲落气先清。梧桐真不甘衰谢，数叶迎风尚有声。"钤"沈觐寿印"、"静叟"、"书画传家二百年"印。

[近现代] 张恺帆　草书立轴

纵 120 厘米　横 60 厘米　纸本

　　张恺帆（1908～1991年），安徽无为人。现代著名书法家、诗人。历任安徽省人民政府副主席，安徽省副省长、省委书记处书记、省政协副主席，全国诗词学会副会长，中国书法家协会名誉理事，安徽省诗词学会名誉会长，安徽省地方志编委会主任等职务。其书法自成体格，结字狭长，用笔迅疾，如疾风骤雨。书作内容为："千军万马度（渡）阴平，回首南天不胜情，百战河山余碧血，十里淮海有啼痕，孤城日暮寒笳急，北地风高战马鸣，休道独夫凶焰甚，从来胜利属哀兵。"钤"张恺帆"印。

## ［近现代］谢冰岩　草书中堂

纵 135 厘米　横 67 厘米　纸本

谢冰岩（1909～2006 年），江苏淮安人。现代新闻工作的先驱者之一。曾任《新华报》编辑、《苏中报》编委、新华社中原总分社副社长兼中原大学新闻系副主任等职。新中国成立后，历任新华社总社秘书长、国务院新闻总署办公厅副主任、国家出版局副局长、文化部群众文化局副局长、中国社会科学院新闻研究所副所长、《中国书法》杂志主编、中国书法家协会常务理事等职务。谢冰岩自幼习字，擅长行书、楷书，用笔方圆结合，风神潇洒，自然流畅，顾盼有序，变幻有趣，书卷气十足。书作内容为："烟树长堤，奔驰去，路随杉碧。白漫漫，运河新貌，舟船如织。少壮别离衰迈返，沧桑变异几难识。都只为，有亿万英雄，开仙域。思往事，丝千掣；今过此，情难抑。喜横流疏导，恶山崩裂。只道风和移万象，谁知云翳遮明月。但冰霜，俱化作春霖，神州泽！"钤"谢冰岩"印。

## [近现代] 虞愚　行书中堂

纵 110 厘米　横 60 厘米　纸本

虞愚（1909～1989年），字佛心，号德元，浙江山阴人，出生于福建厦门。曾为中国书法家协会理事、中国社会科学院文学研究所研究员。1924年进入武昌佛学院，从学于太虚大师。后入厦门大学研究哲学，并在闽南佛学院研读，从吕澄学因明学。著有《因明学》一书。发表《唯识学的知识论》、《慈恩宗》等研究唯识学的论文。不仅研究佛教哲学，且精于书道，曾受到于右任和弘一大师的指导，撰写《书法心理》一书。曾在大学主讲先秦文学史、杜诗研究、佛典翻译、中国文学史等课程。擅诗能词，格调清雅，著有《北山楼诗集》及《虞愚自写诗卷》等。书法结体瘦长，笔法锋芒尽敛，风格朴拙圆满、恬静虚无，充满禅意，章法疏阔。书作内容为："抱病奚辞接国宾，独支皮骨见精神。久怀天下同忧乐，不惧群魔塞要津。二载哀思回寤寐，千秋风节益嶙峋。鞠躬尽瘁平生意，举世元元要此人。"钤"虞愚"、"北山诗拾"印。

## [近现代] 冯建吴　隶书对联

纵 140 厘米　横 38 厘米　纸本

　　冯建吴（1910～1989 年），字大虞，别字游，四川仁寿人。现代著名书画家，擅国画、书法、篆刻。先后在四川美术专科学校、中华艺术大学、昌明艺专学习，师从王一亭、潘天寿等名师。曾创办东方美术专科学校，后在四川美术学院担任山水、书法、篆刻、诗词教学工作。曾为中国美术家协会四川分会理事、中国书法家协会理事、重庆国画院副院长、四川美术学院教授、四川省政协常委。曾为人民大会堂联合国大厅创作巨幅山水画《峨眉天下秀》，为四川厅绘制《峨岭朝晖》等。著作有《冯建吴诗词稿》、《冯建吴篆刻稿》、《冯建吴画集》、《山水画技法基础》、《甲骨文集联》等。书法熔铸北朝书风和汉碑、汉简等为一体。行笔刚韧有劲，气韵朴茂古拙，具有雄强、刚健、磅礴、朴茂、遒劲的艺术风格，以篆隶之笔作行草，奇崛高古，用笔生辣硬峭，章法纵逸跌宕。其绘画从书出，亦具有深厚的传统功力和浓郁的个性色彩。书作内容为："现实今变革，淮渎英雄添几辈。里闾生景仰，人民总理共千秋。" 钤 "冯大虞印"。

## ［近现代］张爱萍　草书中堂

**纵 148 厘米　横 75 厘米　纸本**

　　张爱萍（1910～2003年），出生于四川达县。著名将军、诗人、摄影家、书法家。早年在家乡参加学生运动和农民运动，是中国人民解放军高级将领、军事家，现代国防科技建设的领导人之一。1955年被授予上将军衔。曾获一级八一勋章、一级独立自由勋章、一级解放勋章、一级红星功勋荣誉章。曾担任华东军区参谋长，国务院副总理，中共第八届中央候补委员，第十一、十二届中央委员，中共中央顾问委员会常务委员，第五届全国人民代表大会常务委员会委员，第一、二、三届国防委员会委员。他的诗词、书法、摄影作品，艺术地记录了党史、军史上的重要事件及重大活动。此幅书作，用笔流畅，笔锋细劲，潇洒飘逸，一气呵成，内容为其诗歌《平定洪泽湖》中的四句："洪泽水怪乱水天，奋起龙泉捣龙潭。塞江蹈海斩妖孽，长风劈浪扫敌顽。"钤"张爱萍"印。

# [现代] 莫乃群 行书立轴

纵 90 厘米 横 40 厘米 纸本

　　莫乃群 (1911～1990年)，广西藤县人。现代教育家、历史学家和民主人士。曾任广西大学教授、桂林《广西日报》和《广西日报》总编辑、《新生日报》主笔、《文汇报》总编辑等职。新中国成立后，历任广西省第一、二届各界人民代表会议协商委员会副主席，广西省交通厅副厅长，广西省副省长，广西壮族自治区人民政府副主席，广西壮族自治区政协副主席，中国民主同盟中央党委，广西壮族自治区区委主任委员，中国地方史志协会党务理事，中国书法家协会理事，广西历史学会会长等职。书作内容为："川原作势旷然平，今古英雄此纵横。创新局面人才盛，整顿河山地益灵。"钤"莫乃群印"。

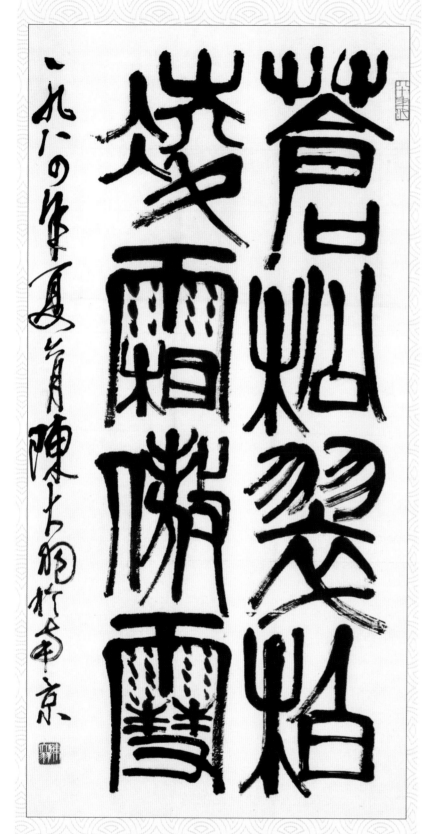

**[现代] 陈大羽　篆书中堂**

纵 115 厘米　横 62 厘米　纸本

　　陈大羽（1912～2001年），原名陈汉卿、陈翱，字大羽，广东潮阳人。擅长大写意花鸟、书法和篆刻。历任中国书法家协会常务理事、中国美术家协会会员、中国书法家协会会员、江苏省书法家协会副主席、江苏省美术家协会理事、南京书画院名誉院长。1935年毕业于上海美术专科学校中国画系，曾在潮州、青岛等地任教，期间，经谢公展一位学生的介绍，得识齐白石并拜之为师，致力于大写意花鸟画创作，并兼及山水、书法、篆刻，先后在上海美专、无锡华东艺专和南京艺术学院担任中国画教学工作。其篆刻受齐白石影响较大，巧拙相济、遒劲有力。绘画则以独特画风把传统中国大写意画发展到了一个新的高度。书法以篆书、行草见长，所书沉雄秀逸、纵横驰骋，富有骨力妙趣。中国画《并蒂呈祥》入选第六届全国美展。有《大羽画集》、《陈大羽书画篆刻作品集》等出版。书作内容为："苍松翠柏，凌霜傲雪。"钤"陈大羽"印。

[现代] 王堃骋　行楷立轴

纵 112 厘米　横 51 厘米　纸本

　　王堃骋（1912～1993 年），吉林集安人。中国书法家协会名誉理事、辽宁分会名誉主席。抗日战争时期，先后任晋东北地委秘书，山西省盂县县委宣传部长，晋察冀北岳区二分区地委宣传部副部长、北岳区委党校组织科长，盂平县委书记等职务。1945 年后任嫩江省工委书记。1946 年任中共黑龙江省委常委兼宣传部长。1950 年后，任东北铁路特派员办事处办公室主任，东北军区运输司令部政治部主任，中共哈尔滨市委常委兼秘书长，东北行政委员会文教委员会副秘书长，中共辽宁省委宣传部副部长、文教部部长等职。1964 年任辽宁省副省长。1980 年担任辽宁省人大常委会副主任。1983 年担任辽宁省政协副主席。所著诗词收入《江河集》、《霜叶集》。书作内容为："月黯风悲雪纷纷，雷鸣宇宙大星沉。有口尽倾肺腑语，无人能遏泪流奔。推山创业丰碑崇，斗鬼刺熊振世心。赤胆忠诚尊马列，永放光芒激后昆。"钤"王堃骋印"。

姑射仙人煉玉砂丹光
晴贊洞中霞无端半
夜東風起吹作江南第
一花　淮陰當代書法碑林
長沙周昭怡書

## ［现代］周昭怡　楷书立轴

**纵110厘米　横60厘米　纸本**

周昭怡（1912～1989年），女，湖南长沙人。1936年，毕业于湖南大学中国文学系。后历任湖南周南女子中学、长沙市十四中学等校校长。曾任中国书法家协会理事、湖南分会主席，中国民主促进会湖南省委常委，湖南省政协委员等职。作品收入《中国现代书法选》、《中国老年书法大学书法选集》、《国际书法展作品集》等。编入1988年出版的《华夏女名人词典》。1986年，应全日本书道联盟邀请，随中国书法家代表团访问日本进行艺术交流。出版《周昭怡楷书帖》、《岳麓书院记》、《〈石钟山记〉行书帖》等。书作笔力雄健，气势开阔，古拙遒劲而秀润。书作内容为："姑射仙人炼玉砂，丹光晴贯洞中霞。无端半夜东风起，吹作江南第一花。"钤"周昭怡印"、"八十以后所作"印。

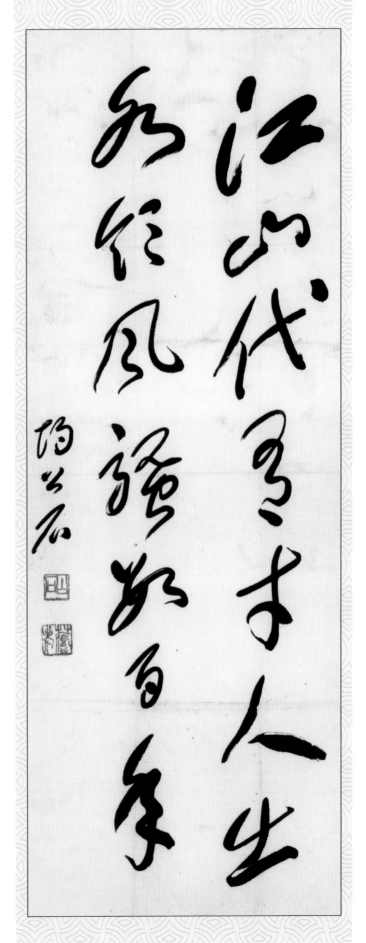

**［现代］胡公石　草书立轴**

纵 90 厘米　横 35 厘米　纸本

　　胡公石（1912～1997年），曾用名胡光历，江苏盐城人。自幼爱好书法，父亲胡鉴清为晚清秀才，以文章、书法闻名。1935年毕业于上海暨南大学，为于右任的入室弟子，并加入标准草书社，协助编校出版了《标准草书千字文》。新中国成立后，历任天津市人民政府秘书处秘书，天津市工商联秘书，宁夏图书馆馆员、顾问，宁夏文史研究馆馆长，宁夏书画院院长，中国书法家协会理事、宁夏分会名誉主席，江苏省文史研究馆副馆长，中国标准化草书学社社长，中国台北标准草书学会名誉理事，全国政协第六、七届委员。出版有《标准草书千字文》、《标准草书字汇》、《于右任先生手札》、《胡公石标准草书草圣千字文》等。书法以行草驰名，尤精于草书，法度严谨，劲妍相济，于雄浑凝炼中见流丽。书作内容为："江山代有才人出，各领风骚数百年。"钤"公石"、"草庐老人"印。

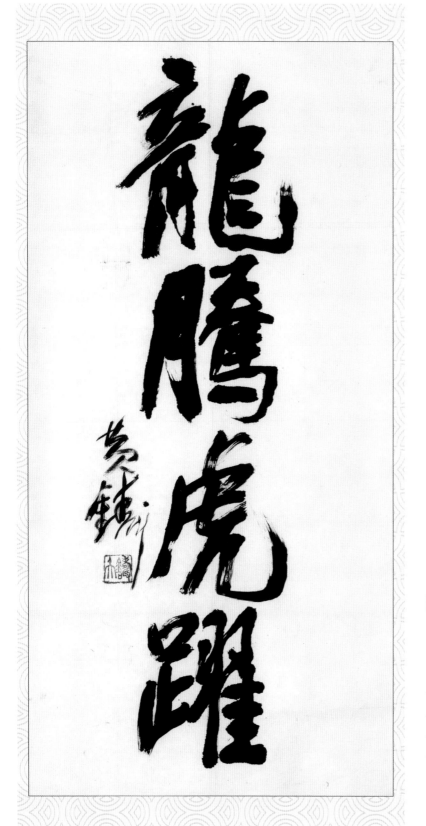

**［现代］黄铸夫　行书中堂**

纵 140 厘米　横 60 厘米　纸本

黄铸夫（1913～？），广西北海人。现代著名书画家、新闻工作者。毕业于广州市立美术专门学校油画专业，后投身于抗日救亡活动，参加鲁迅倡导的"新兴木刻活动"，筹组和领导了中华全国木刻协会，并发表漫画及木刻作品。1950 年任中南广播电台台长，1954 年任中国华侨事务委员会对外司专员，1958 年到中央美术学院任职。曾任中央美术学院党委委员、国画系副主任，中国书法家协会理事，中国美术家协会会员，黄宾虹研究会副会长。擅长山水画及大写意花鸟画，画风古朴隽永，追求笔墨的苍劲豪放与意境的清新典雅。出版有《黄铸夫画选》。书作内容为："龙腾虎跃"。钤"铸夫"印。

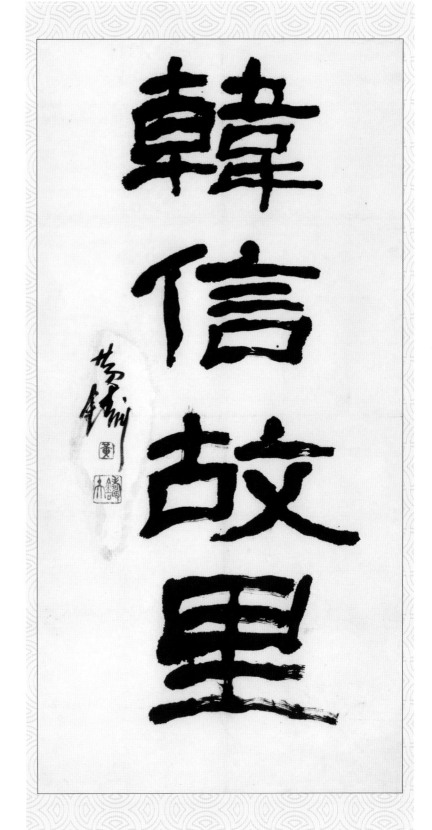

［现代］黄铸夫　隶书中堂

纵 135 厘米　横 65 厘米　纸本

　　此幅书作，字形硕大而有气势，纯用方笔，虽波挑不扬、含而不发，但气满神足。整体风格方正朴茂，有雄秀、沉郁之气和力度之美。书作内容为："韩信故里"。钤"黄"、"铸夫"印。

精舍面城念路岯邱崧生蒋黼隐居求志

仰先芬

雪堂公面城精舍在县城更樓東今蕩然矣慨然書此

甲子間冬
羅継祖

長淮如帶慨劉少奇陳毅彭楓雪浴血獻身

欽駿烈

淮陰文聯屬為碑林作書淮陰革命業績長留人間淮安則寒家所寄蹟

## ［现代］罗继祖　行书对联

纵 125 厘米　横 35 厘米　纸本

罗继祖（1913～？），字奉高，改字甘孺，晚年号鲠庵、鲠翁，祖籍浙江上虞，出生于日本京都。为九三学社社员、中国历史文献研究会学术委员、长春市政协委员兼任文史委副主任。自幼与祖父，著名金石学家、文献学家罗振玉生活，从塾师熟读古代典籍，习书画，在历史、考古、文博、图书、书法等领域皆有建树，博涉多通，尤其在文献学和东北史研究方面有突出贡献。18 岁协助祖父罗振玉作《朱笥河年谱》并刊行。26 岁写成《辽史校勘记》，以辽代墓志碑刻等核校辽史，奠定了学术地位。曾先后在沈阳医科大学、日本京都大学、旅顺市教育局、沈阳博物馆、吉林大学历史系供职。曾将 9 万多册藏书捐献国家。编成《枫窗三录》一书，分史札、尚论、表徽、文物、东北史丛话、杂俎六个部分，用笔记体文言写作，持论平和，见解独到，文笔雅致，表现了其广博的修养和卓然的史识。书法严整挺拔，极富书卷气，绘画多山水小品，笔墨精到。书作内容为：“长淮如带慨刘（少奇）陈（毅）彭（雪枫），浴血献身钦骏烈。精舍面城念路（岯）邱（崧生）蒋（黼），隐居求志仰先芬。”钤“鲠翁”、“罗村旧农”印。

帐下佳人拭泪痕门前壮士气

如云仓黄不负君王意只有虞

姬与郑君

東坡虞姬墓詩為

淮陰碑林書 羅繼祖

[现代] 罗继祖　行书立轴

纵 67 厘米　横 31 厘米　纸本

　　此幅书作行笔轻柔，气势蕴蓄。整体风格遒
媚劲健，潇洒流畅，浩然旷博。书作内容为苏轼
《濠州七绝虞姬墓》："帐下佳人拭泪痕，门前
壮士气如云。仓黄不负君王意，只有虞姬与郑君。"
钤"鲠翁"、"甘孺七十后作"印。

## ［现代］姚奠中　行书中堂

**纵 138 厘米　横 62 厘米　纸本**

　　姚奠中（1913～?），原名豫泰，别署丁中、刘草、樗庐，山西稷山人。现代国学大师、教育家、书法家。1934年考入无锡国学专修学校，1935年师从章太炎研究国学，1937年毕业于苏州章氏国学会研究生班。抗战爆发后，他辗转江苏、贵州、云南等地各高校任教授，讲授文学史、通史，除经、子典籍之外，还涉及诗、词、文字学、文艺学等方面。1951年后到山西大学中文系担任教授，兼任系主任和古典文学研究所所长多年。历任全国政协第六、七届委员，山西省政协第五、六届副主席，中国书法家协会理事，山西省书法家协会副主席、学术顾问、名誉主席。曾任九三学社中央委员，九三学社山西省委主委、名誉主委，中华诗词学会和中国韵文协会顾问，中国唐代文学学会理事，中国古代文学理论协会理事，山西省古典文学会会长。发表论文130余篇，出版专著23种，其中获得国家级奖2种，省级奖6种。著述主要有《中国文学史》、《庄子通义》、《中国古代文学家年表》、《南北诗词草》、《姚奠中论文选集》、《姚奠中诗文辑存》、《姚奠中讲习文集》等。书艺方面，金文、篆、隶、行、楷皆备，而以行、篆为主，兼事绘画和治印。书作内容为："淮海风雷壮，英贤史迹多。至今遗惠在，怀古谱新歌。"钤"姚奠中印"、"古为今用"印。

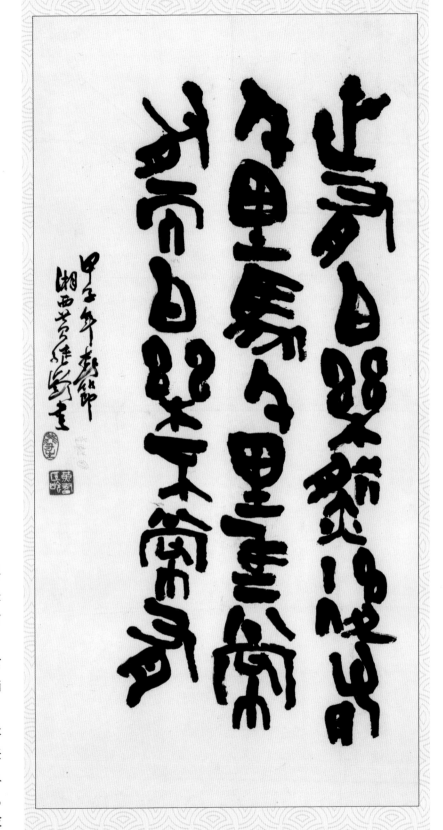

## [现代] 黄继龄　篆书立轴

纵 98 厘米　横 53 厘米　纸本

　　黄继龄（1913～1991 年），湖南澧县人。曾为中国书法家协会理事、中国工艺美术学会理事、中国美术家协会会员、云南省书法家协会副主席、云南民族画院副院长、云南省美术家协会理事、云南文史研究馆馆员。1934 年入国立杭州艺术专科学校绘画系，从李超士、林风眠学西画，从潘天寿、吴茀之学国画及书法。曾在昆明市工艺美术研究所、西南联大附中、昆明美术学校等任职。绘画能将水彩画的用水、用色之法融入国画创作。出版有《昆明大观楼长联印谱》。云南电视台曾摄制专题艺术片《金石书画家黄继龄》介绍其艺术事迹。善以作画之笔墨写大小篆及甲骨文，朴厚古雅，生动稚拙。篆刻刀法老到，耐人玩味。书作内容为："世有伯乐，然后有千里马，千里马常有，而伯乐不常有。"钤"黄继龄书"、"戊戌生"印。

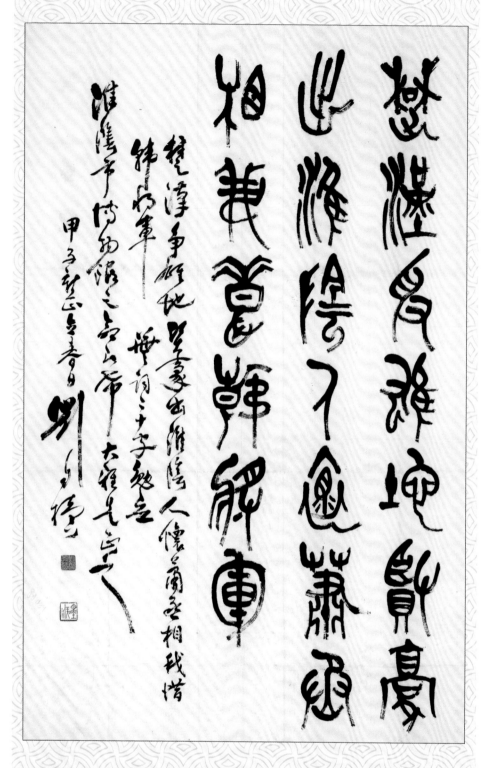

［现代］刘自椟　篆书中堂

纵 95 厘米　横 58 厘米　纸本

　　刘自椟（1914～2001年），又名刘仲书，也署自读、自犊、自独、嵯峨山民，号迟斋，出生于陕西三原。现代书法家，亦擅金石、考古、文字学等。曾为中国书法家协会常务理事、陕西书法家协会主席、陕西于右任书法学会名誉副会长、西安终南印社顾问、陕西省文史研究馆馆员、西安工业学院教授。自幼学书，擅篆、隶、行草，尤以篆书见长。所作篆书兼取各家，中锋平直，藏头护尾，笔笔富有弹性，形态生动，风神洒脱；隶书颇具汉简天真纵逸之神韵；行草时见篆籀和章草之气象，自出意趣，中国书协授予他"中国书法艺术荣誉奖"。出版有《刘自椟书法选》。书作内容为："楚汉争雄地，贤豪出淮阴。人怀萧丞相，我惜韩将军。"钤"刘自椟印"、"墨痴"印。

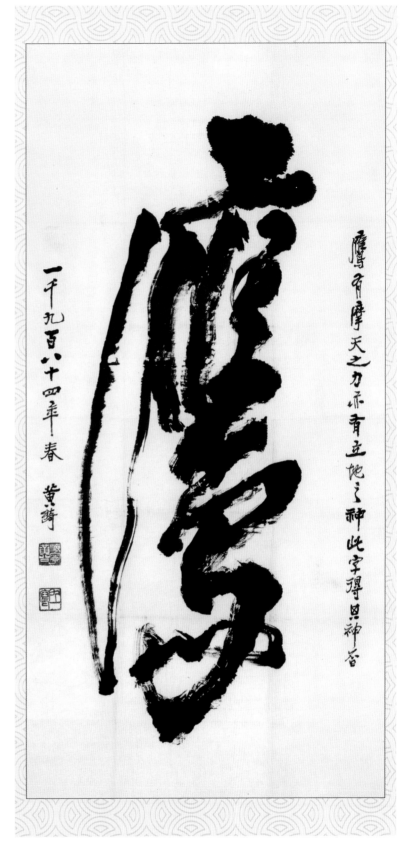

## [现代] 黄绮　行书中堂

纵 136.7 厘米　横 67.5 厘米　纸本

　　黄绮（1914 ~ 2005 年），江西修水人，原名匡一，斋名笔帘留香处、夜吟馆，为北宋书法家、诗人黄庭坚的 32 世孙。现代著名学者、教育家、书法家，在古文字研究、诗词创作、书画篆刻等领域都有建树。1940 年毕业于西南联大，1942 年考入北京大学文学研究院，攻读古文字专业。早年师从闻一多、朱自清、王力等学界名宿，打下了坚实的学术根基。先后在安徽大学、天津津沽大学、河北大学人文学院等校任教。1981 年调河北省社会科学院工作。曾任中国书法家协会副主席、河北省书法家协会主席，2002 年当选河北文学艺术家联合会副主席、名誉主席。兼任河北省社会科学院顾问、中国语言学会理事、中国音韵研究会理事、中国训诂学会学术委员、河北省语言学会名誉会长、中国美术家协会河北分会常务理事、中国作家协会河北分会理事等职。在书艺上，独创"铁戟磨沙"体、"三间书"和雄、奇、清、丽的"中国北派书风"，既有体现字体遒劲刚健和笔画雄浑硬拙的外在风貌，又蕴含笔接千古、钟鼎碑碣的金石之气。著有《黄绮八十寿辰书画殿览作品选》、《黄绮书画精品集》、《黄绮书法刻印集》和《黄绮论书款跋》等。书作内容为："鹰"。钤"怀宁黄公"、"匡一写"印。

碧空尽处有天
门水其间跃
巨鲲自信诗才
永不涸只缘身
附大江魂

船尾口占 癸亥秋作

黄绮自书诗

［现代］黄绮　楷书横幅

纵50厘米　横75厘米　纸本

　　此幅书作融汇了楷书、隶书、行书等多种书体的
用笔，灵动多姿。笔画的粗细、轻重与字形的大小、
欹正对比鲜明，且章法疏朗，表现了作者深厚的笔墨
功夫。书作内容为："碧空尽处有天门，水出其间跃巨鲲。
自信诗才永不涸，只缘身附大江魂。"钤"黄绮之印"。

## [现代] 周而复　行书立轴

纵 100 厘米　横 48 厘米　纸本

　　周而复（1914～2004 年），原名周祖式，安徽旌德人，出生于江苏南京。现代著名作家。1933 年考入上海光华大学英国文学系，在校期间，积极参加左翼文艺活动，参与创办《文学丛报》，出版了第一本诗集《夜行集》。曾任文化部副部长，中国作家协会顾问、名誉委员，中国书法家协会副主席、顾问，国际笔会中国中心常务理事，对外文委副主任，中国人民对外友好协会副会长，全国政协委员，第五届全国政协副秘书长兼文史资料委员会副主任等职。出版小说、散文、诗歌、戏剧、报告文学、杂文和文艺评论等，共计 1200 万字，多部作品被翻译成日、俄、英、意等国文字。书法艺术造诣颇深，郭沫若称其书法逼近"二王"。启功评价其书法是"神清骨秀柳当风，实大声洪雷绕殿。初疑笔阵出明贤，吴下华亭非所见"。书作内容为周恩来诗歌《送蓬仙兄返里有感》："相逢萍水亦前缘，负笈津门岂偶然。扪虱倾谈惊四座，持螯下酒话当年。险夷不变应尝胆，道义争担敢息肩。待得归农功满日，他年预卜买邻钱。"钤"江东周氏"、"而复"印。

**［现代］邱星 篆书中堂**

纵 137 厘米　横 75 厘米　纸本

邱星（1914～2010年），字云泽，别署碧禅轩，浙江吴兴人。早年从事舞台美术工作，擅长书法，对中国古文字研究亦颇有成就。历任中国书法家协会会员、西安市书法家协会副主席、西安市文联委员、中国舞台美术学会会员、终南印社顾问、西安市文史研究馆馆员。幼承家学喜爱书法，后受清吴大澂影响专攻摹习金文。擅长篆书，兼工治印，书法皆苍劲古拙，师古而不泥古，熔两周金文于一炉，并时出新意，气象沉雄，章法奇特，构思精巧，长篇题跋文辞精彩。书作内容为："楚汉分争古战场，伐顽驱寇赤旗张。继怀前贤增壮志，淮众奔腾谱新章。"钤"邱"、"云泽所书"印。

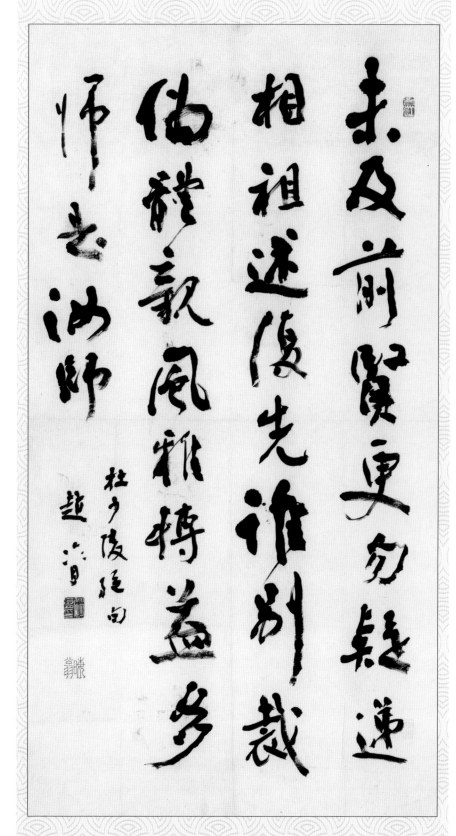

## ［现代］赵冷月　行草中堂

纵 110 厘米　横 62 厘米　纸本

　　赵冷月（1915～2002 年），堂号缺圆斋，晚号晦翁，浙江嘉兴人。现代著名书法家，上海市文史研究馆馆员。历任中国书法家协会会员，上海书法家协会常务理事、副主席、顾问。幼从祖父赵介甫习文学，攻书法，师从徐墨农。作品曾参加全国第一、三、四届书法篆刻展，上海·大阪书法交流展、上海著名书法家作品展等。书作内容为杜甫诗歌《戏为六绝句》："未及前贤更勿疑，递相祖述复先谁？别裁伪体亲风雅，转益多师是汝师！"钤"赵冷月印"、"晦翁"、"鸳湖"印。

## ［现代］杨仁恺 草书立轴

纵 90 厘米　横 35 厘米　纸本

杨仁恺（1915～2008 年），号遗民，笔名易木，斋名沐雨楼，自署"龢溪人士"、"龢溪遗民"、"龢溪仁恺"，四川岳池人。现代著名博物馆学家、书画鉴赏大师、书画大家、美术史家。曾为中国古代书画鉴定小组成员，历任中国博物馆协会名誉理事、辽宁省博物馆副馆长、辽宁省文史研究馆名誉馆长、鲁迅美术学院名誉教授、人民大学国学院教授、中央美术学院研究生导师、辽宁省书法家协会名誉主席、辽宁省美术家协会名誉主席等职。追缴、鉴定、考证、抢救了大批海内外国宝。担任全国书画巡回鉴定专家小组成员时，对全国各博物馆、图书馆、高等院校、文物商店等所藏共 6 万余件书画进行鉴定，并编纂图目。被海外著名学府、国家级博物馆及美术馆聘为客座教授及顾问。出版《书画鉴定学稿》、《沐雨楼文集》、《唐簪花仕女图研究》、《国宝沉浮录》、《沐雨楼书画论稿》、《聊斋志异原稿研究》、《中国书法绘画大全·隋唐卷》、《博物馆藏历代绘画书法选集》、《沐雨楼翰墨留真》、《高其佩》、《清宫流失书画图目》、《杨仁恺书画鉴定集》等几十部著作。被授予"人民鉴赏家"荣誉称号。书作内容为陈毅 1936 年冬所作的诗歌《赠同志》："二十年来是与非，一生系得几安危？莫道浮云终蔽日，严冬过尽绽春蕾。"钤"杨仁恺印"、"精勤"印。

**［现代］沙曼翁　篆书立轴**

纵 110 厘米　横 60 厘米　纸本

　　沙曼翁（1916 ~ 2011 年），原名古痕，满族，姓爱新觉罗，出生于江苏镇江，寓居苏州。对中国文字学、中国书法、中国篆刻、中国绘画等皆深有研究。曾任中国书法家协会会员、江苏省文史研究馆馆员、东吴印社名誉社长、新加坡中华书学会评议委员、菲律宾中华书学会学术顾问。2009 年，中国书法家协会授予其为艺术指导委员会委员和第三届中国书法"兰亭奖"之"终身成就奖"。擅长篆、隶书体，风格古朴淳雅、苍劲秀逸，把篆书笔法、结体与草书笔意有机地融入隶书，把简帛书的自然天真之趣，与碑刻隶书的浑厚古朴之气相调和，运用枯涩之笔，追求苍浑劲健之感。书作内容为周恩来诗作《春日偶成》："樱花红陌上，柳叶绿池边。燕子声声里，相思又一年。"钤"老曼无恙"、"除难将军章"、"得古法出新意"印。

## ［现代］陈寿荣　篆书中堂

纵 115 厘米　横 65 厘米　纸本

　　陈寿荣（1916 ~ 2003 年），字春甫，号春翁，山东潍坊人。曾为中国美术家协会会员、中国书法家协会会员、西泠印社成员、潍坊渤海诗社顾问、山东万印楼印社社长、潍坊北海书画院名誉院长、中国书画函授大学名誉教授。1935 年考入北平北华美专，先后得到于非闇、李苦禅、黄宾虹等名家指导。1937 年为故宫第一期古画研究员。在潍坊创办国画学校"虑远阁画庐"。后任潍县和青岛中学美术教师。在人物、山水、花鸟、书法、篆刻、诗词等方面均有所长。出版有《怎样刻印章》、《陈春翁印谱》、《现代印选》、《历代画家书法选》、《陈寿荣飞鹰集》等。书作内容为："高山仰止忆先贤，革命遗风今宛然。贡献神州尊借鉴，中华儿女劲冲天。"钤"陈寿荣"、"春翁"、"海岛堂"印。

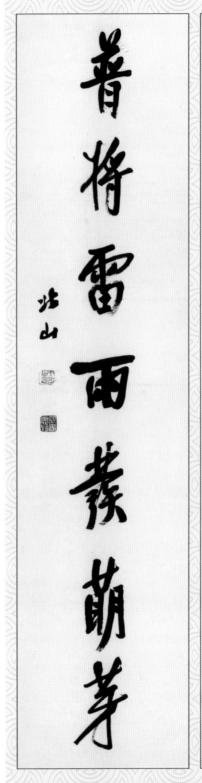

## ［现代］于北山　行书对联

纵 132 厘米　横 34 厘米　纸本

　　于北山（1917～1987 年），河北霸县人。现代著名学者。历任南京师范专科学校、南京教师进修学院教员，淮阴师范专科学校副教授、教授，兼任中国陆游研究会会长，以研究宋代文学的杰出成就闻名海内外。授课之余，倾心于学术研究，曾师从国学大师汪辟疆、罗根泽教授。著有《陆游年谱》、《范成大年谱》、《杨万里年谱》，2006 年又合成《于北山先生年谱著作三种》结集出版。上海古籍出版社的出版说明中评价到："陆游、范成大、杨万里三人年谱，其篇幅之巨，考证之详，至今无可替代者"，且"一改此前年谱纯客观记录之作法，融年谱、评传为一体，关键处不乏自己的评论、分析，体现了学术进步之迹"。书作内容为："锄去陵谷置平坦，普将雷雨发萌芽。"钤"于北山印"、"熙春惠物"印。

相逢萍水亦前緣負笈津門豈偶然
捫虱傾談驚四座持螯下酒話當年
險夷不變應嘗膽道義爭擔敢息肩
待得歸農功滿日他年預卜買鄰錢

周總理送蓬仙先反里有感詩甲子季夏黃子厚書

## [现代] 黄子厚　楷书立轴

**纵 135 厘米　横 50 厘米　纸本**

　　黄子厚（1918 ～ 1998 年），广东开平人。曾为中国书法家协会会员、广东省书法家协会常务理事、广州市文史研究馆馆员、广州市荔湾区政协委员。曾在广州美术学院教授书法。善用长锋羊毫，笔力雄健。荣获广东省第二、三届鲁迅文艺奖。入编《中国当代书法家辞典》。出版有《黄子厚行草书册》、《黄子厚黄若初书画集》等。书作内容为周恩来诗歌《送蓬仙兄返里有感（之一）》："相逢萍水亦前缘，负笈津门岂偶然。扪虱倾谈惊四座，持螯下酒话当年。险夷不变应尝胆，道义争担敢息肩。待得归农功满日，他年预卜买邻钱。"钤"子厚翰墨"、"黄氏之钵"印。

## ［现代］周汝昌　行书中堂

纵 115 厘米　横 65 厘米　纸本

周汝昌（1918～），本字禹言，号敏庵，后改字玉言，曾用笔名玉工、石武等，天津人。现代著名考据派红学大师、古典诗词研究家、古典文学专家、诗人、书法家，中国艺术研究院终身研究员。先后在燕京大学、华西大学、四川大学教学，曾任人民文学出版社古典部编辑、全国政协委员、中国和平统一促进会理事、中国作家协会和书法家协会会员、中国韵文学会顾问、中国曹雪芹学会荣誉会长、《红楼梦学刊》编委等。治学以语言、诗词理论及笺注、中外文翻译为主，并兼研红学。有《范成大诗选》、《白居易诗选》、《书法艺术问答》、《当代学者自选文库·周汝昌卷》、《千秋一寸心——周汝昌讲唐诗宋词》、《红楼梦新证》、《曹雪芹》、《红楼梦与中华文化》等 40 多部学术著作问世，其中《红楼梦新证》是红学研究历史上里程碑式的著作。主编《红楼梦辞典》、《中国当代文化大系·红学卷》。书法多作行草，潇洒飞动。书作内容为："丞相祠堂何处寻，鹂音草色讵堪吟。当时宁敢悲深语，此日难为愤极心。独有灵灰铺赤县，那无骏骨铸黄金。人间遗爱千秋祀，岂只英雄泪满襟。"钤"浣玉萦怀"印。

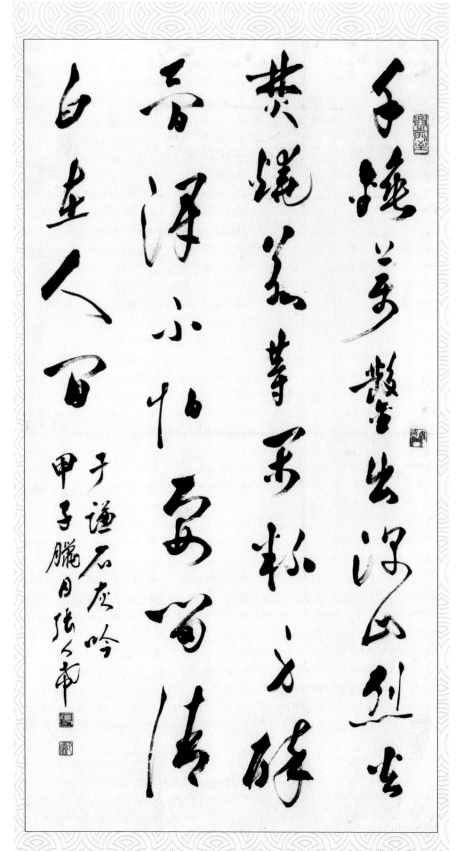

[现代] 张人希　草书中堂

纵 110 厘米　横 60 厘米　纸本

张人希（1918～2008 年），别名伽叶，福建泉州人。自幼爱好书画。对花鸟山水、篆刻、书法均有造诣。中国美术家协会会员、中国书法家协会会员、美国中华艺术学会永久会员。历任厦门画院副院长，厦门市美术家协会副主席、顾问，厦门市文联顾问等职。书法结字平稳，笔力苍劲，风格古朴雄健、凝重遒丽。篆刻则稳厚朴茂中有变化而不陷于机巧，锋刃遒劲，行刀畅达，汪洋恣肆，边缘也有敲破处，不露斧痕，生辣有逸趣，自成风骨。曾为关山月、赖少其、黄永玉、华君武、尹瘦石、刘海粟、叶圣陶、黄永玉等名人刻印。出版有《张人希花鸟画集》、《张人希的艺事与生平》等。书作内容为明代于谦诗歌《石灰吟》：“千锤万凿出深山，烈火焚烧若等闲。粉身碎骨浑不怕，要留清白在人间。”钤“张”、“人希”、“兴之所至”印。

## ［现代］李真　草书中堂

纵 135 厘米　横 65 厘米　纸本

　　李真（1918～1999 年），江西永新人。少将军衔。新中国成立后，历任军事学院政治部干部部部长、政治委员，中国人民解放军防化学兵部政治委员、工程兵政治委员、总后勤部副政治委员，中国共产党第十次全国代表大会代表。获中华人民共和国三级八一勋章、二级自由勋章、二级解放勋章和一级红星勋章。被授予朝鲜民主主义共和国二级国旗勋章和二级自由独立勋章。曾任中国书法家协会第二届理事、中国老年基金会理事、中国扇子学会名誉会长等职。出版《老年人学书法》、《烽火岁月》、《李真诗词选集》、《李真诗稿》、《李真书法选集》、《李真书法作品集》等书籍，被载入《中国名人大辞典》、《现代政界要人传略大全》、《将帅名录》、《中国当代书法家辞典》等 20 多种辞书中。书作内容为："欲拯中华棹海航，群科邃密济八荒。重任一身担肩上，骨灰万里撒大江。四化蓝图留遗志，两翻大业加倍偿。九天泪化甘甜雨，十亿人民建小康。"钤"李真书印"、"生平鏖战"印。

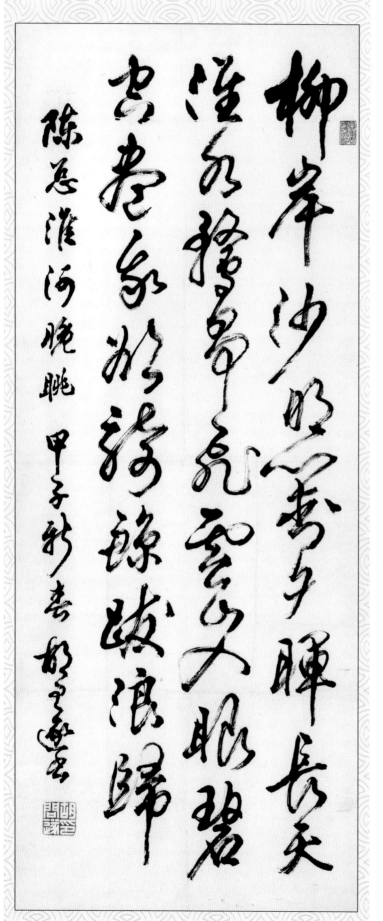

## ［现代］胡问遂　草书立轴

纵 120 厘米　横 50 厘米　纸本

胡问遂（1918～1999 年），浙江绍兴人。为沈尹默入室弟子。曾任上海中国画院一级美术师、中国书法家协会理事、上海书法家协会主席团成员、上海文史馆馆员。书学论文曾入选全国第一、二届书学讨论会。为《辞海》、《美术辞典》书法词条撰稿人之一。1951 年师从沈尹默先生学习书法。1960 年调入上海中国画院，参与筹建"上海中国书法篆刻研究会"。早年习柳公权，继颜鲁公，得厚重、丰润之精髓。转习褚遂良，得缜密、灵动之韵致。后溯"二王"行草，兼及智永、李北海、苏轼、黄庭坚、米芾、蔡襄等，融会贯通，数十年而不懈。其书法之气韵得力于北碑，浑厚凝重，洒脱灵动，气韵高雅，意态从容，自成一家，是海派书法艺术的杰出代表人物。书作内容为陈毅诗歌《淮河晚眺》："柳岸沙明对夕晖，长天淮水鹜争飞。云山入眼碧空尽，我欲骑鲸跋浪归。"钤"胡问遂印"、"暮年思极愧前贤"印。

[现代] 朱振铎　草书中堂

纵 126 厘米　横 68 厘米　纸本

朱振铎（1919～？），亦名朱剑，号
紫琅山人，江苏南通人。书法幼得家传。
1941 年参加新四军，后历任东海舰队文化
部部长，中国书法家协会会员、浙江分会
名誉理事，陕西省于右任书法学会顾问等
职。书作内容为："战略重镇历代名城，
地灵人杰四化飞腾。"钤"朱振铎印"、"紫
琅人氏"印。

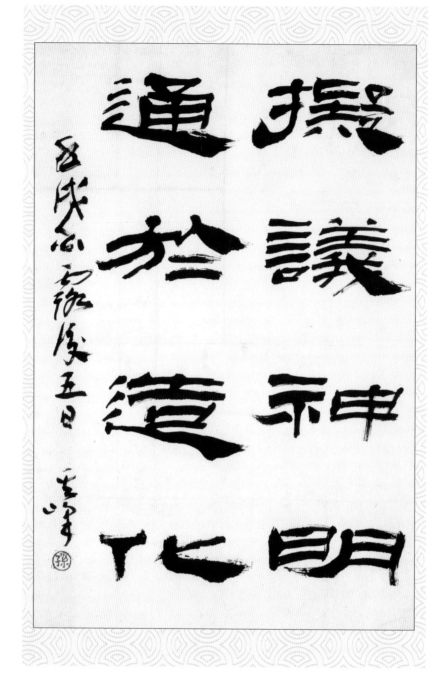

### ［现代］孙其峰　隶书立轴

纵 69 厘米　横 48 厘米　纸本

　　孙其峰（1920～？），又名琪峰、奇峰，别署双槐楼主，山东招远人。1947 年毕业于国立北平艺术专科学校中国画科。曾先后师从于徐悲鸿、黄宾虹等名家。擅山水、花鸟、书法、篆刻，兼通画史、画论。曾任中国美术家协会理事，中国书法家协会理事，天津美术学院副院长、绘画系与工艺系主任，天津市书法家协会副主席，天津美术学院终身教授，西泠印社理事，天津中国画研究会会长，美术家协会天津分会副主席，天津市海河印社社长等职。1982 年与霍春阳合作的《山花烂漫》入选法国巴黎沙龙画展。著有《中国画技法》（第一辑）、《孙其峰画集》、《孙其峰书画选集》、《花鸟画谱》、《孔雀画谱》、《花鸟画技法》、《孙其峰教学手稿》等书。书法结字方正，笔画多波折，撇捺厚重，古拙生动。书作内容为："拟议神明，通于造化。"钤"孙"印。

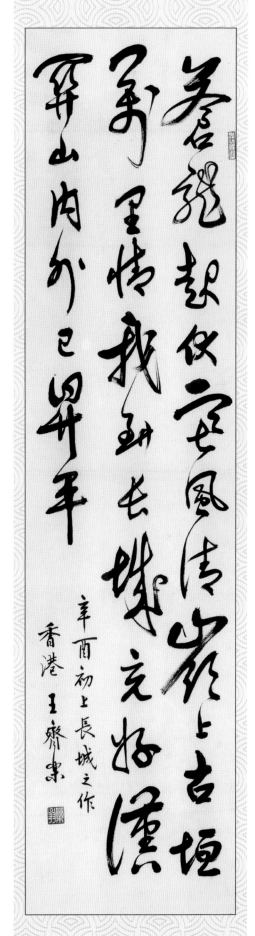

[现代] 王齐乐  草书立轴

纵 136 厘米   横 40 厘米   纸本

王齐乐（1924～？），号乐翁，香港现代著名书法家、教育专家。毕业于香港罗富国教育学院，师从史学家罗香林教授在珠海文史研究所钻研中国文化，获文学博士学位。曾任教于澳门东亚大学、香港大学专业进修学院。历任香港教育署督学、教育署成人教育康乐中心主任、官立成人夜中学校长、香港兰亭学会会长、乐天书法学会会长、香港书画笔艺会顾问、全港青年学艺比赛大会永远荣誉顾问等职。先后获"社区服务奖"、英女皇"荣誉奖章"、香港教师会"金铎奖"、香港大学专业进修学院"杰出导师奖"等。多次在香港、内地举办书法展览，在书法届久负盛名。著有《香港中文教育发展史》、《王齐乐诗书集》、《王齐乐作品集》及《行吟集》等。书作内容为："苍龙起伏塞风清，岭上古垣万里情。我到长城充好汉，关山内外已升平。"钤"乐翁"、"八十年代之作"印。

**[现代] 李伏雨　行草中堂**

纵 120 厘米　横 70 厘米　纸本

　　李伏雨（1924～1995年），曾用名康球、胡雨，湖南长沙人。1945年考入重庆国立艺专，1950年浙江美术学院西画本科毕业。1947年创办《艺专旬报》并任主编，为西泠印社创办人之一。曾任中国书法家协会会员、西泠印社会员、浙江省篆刻理论研究所副所长、杭州市书法家协会副主席、杭州市一届人大代表、杭州市政协四届常委、杭州市文联委员等职。作品和传略收入《中国新文艺大系·书法集（1976～1982年）》、《中国美术年鉴（1949～1989年）》、《中国现代美术全集·篆刻集》及多种专业刊物。曾编辑出版《吴昌硕作品集》、《忠义堂法帖》、《印学史》等书籍。书作内容为陈毅诗歌《哭彭雪枫同志》：“淮北哀音至，灯前意黯然。生平共忆想，终夜不成眠。吾党匡天下，得君亦俊才。壮哉身殉国，遗爱万人怀。”钤“李”、“伏雨之印”。

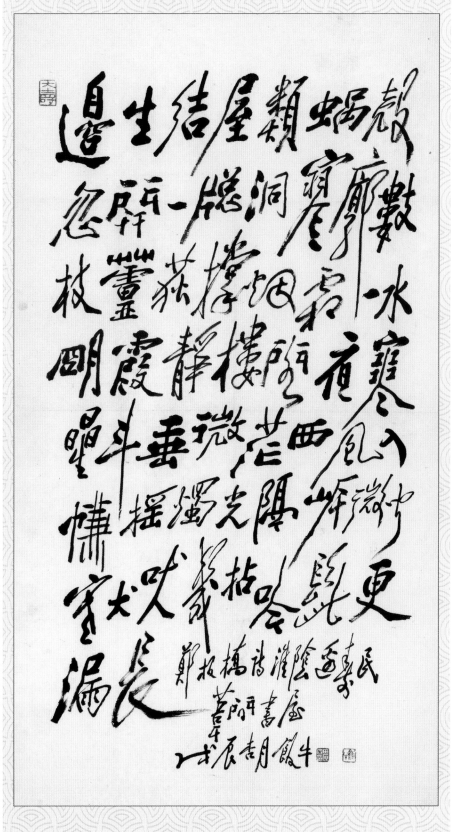

[现代]田原　行书立轴

纵110厘米　横60厘米　纸本

　　田原（1925～2008年），原名潘有炜，字饭牛，祖籍江苏溧水，出生于上海。现代著名漫画家、书法家、作家，硬笔书法艺术的首倡者之一，国家一级美术师。曾为中国美术家协会会员、中国书法家协会会员、中国版画家协会会员、江苏省新闻美协顾问、中国工艺美术协会理事。任《江南日报》、《新华日报》美术编辑达30年，1979年调江苏省文联。出版画集、杂文70余本，作品曾在美、英、日、意、比等30余国家展出。曾获中国连环画奖、全国书籍装帧奖、动画奖、画册国际奖等。1994年获"中国漫画金猴奖"荣誉奖，2002年获联合国颁发的"工艺美术大师"荣誉。书作内容为郑板桥诗歌《淮阴边寿民苇间书屋》："边生结屋类蜗壳，忽开一窗洞寥廓。数枝芦荻撑烟霜，一水明霞静楼阁。夜寒星斗垂微茫，西风入蒹摇烛光。隔岸微闻寒犬吠，几拈吟髭更漏长。"钤"田原之印"、"饭牛"印。

## ［现代］王学仲　隶书中堂

纵 128 厘米　横 68 厘米　纸本

　　王学仲（1925～？），原名王黾，字黾子，号滕固词人，晚号黾翁，室名泼墨斋，笔名夜泊，出生于山东滕州。历任中国书法家协会副主席、天津市书法家协会主席、顾问，天津大学教授、王学仲艺术研究所所长、天津大学研究生院艺术研究所所长、中华诗词学会顾问、日本国立筑波大学艺术系教授、北京中国炎黄画院副院长等职。1942 年考入北平京华美术学院国画系，曾师从邱石冥、吴镜汀，毕业后转入中央美术学院绘画系，学习年画及油画。1953 年在天津大学任教。1978 年入文化部中国画创作组创作。1985 年天津大学建成"王学仲艺术研究所"，任该所所长。1989 年获天津市鲁迅文艺大奖。著有《书法举要》、《中国画学谱》、《王学仲美术论》、《王学仲书法论》、《王学仲书画诗文集》、《夜泊画集》等。书法长于行草，豪放雄健，跌宕多姿，精于书画理论。书作内容为："古楚淮阴碑文：淮阴殆风景毓秀之地乎，为其形胜者，河通诸渠，四会五达，鱼米丰饶，觇间阎安居之繁兴，轮舶麇集，当南北漕运之要埠。淮阴多水泊，万樯之如林，马陵丛山驰，百鸟而飞鹜。耸山河于锦绣，崭古城于新路者矣。淮阴殆兵家驰骋之疆乎，为其逐鹿者，霸王负盖世之勇，韩信握运筹之谋，战将辈出。关天培于虎门死节，书帛焜耀。万寿祺实抗清名流。信堪称沧溟之管钥，南北之咽喉者矣。淮阴殆文星燦烂之座乎，为其隽彦者，楚城哲人枚皋之书上北阙，东南翘楚。沈坤掌国子祭酒，镇处河下。射阳山野，夫兴感西游漫记，吴承恩神诞其词，调侃仙翁，呼寿星为奴仆，褒弄天府，斥玉帝为老儿，泅胸底郁结之垒块，野史寓言之神奇者矣。惟我新纪日，周总理佐党中央，战斗不已，天挺伟人，愤扫糠粃，外折强权，内定政体，铲震旦千年之颓风，树举世未有之优势。恩泽普承，惜骑箕于天上，萧曹规随，愿乘风而跃起，八元八恺，世济其美者矣，敬为颂日。淮山峨峨三合星高，淮水弥弥青史永褒。"钤"王"、"学仲"印。

## ［现代］吕迈　篆书立轴

**纵 101 厘米　横 40 厘米　纸本**

　　吕迈（1925～），别名旅迈，江苏金湖人。擅长中国画、木刻版画、篆刻、书法。中国画擅长人物、花鸟，主攻大写意，常用减笔作画，情趣生动。1940 年进入淮南艺术专科学校，师从程亚君学画。历任空军《战士报》、华东《战士报》美术编辑，作品被收入多种木刻版画专集并获奖。1978 年到浙江省文化局工作。曾任中国书法家协会会员、中国美术家协会会员、中国书法家协会浙江分会秘书长兼副主席、中国美术家协会浙江分会副秘书长、西泠印社会员、南京江南诗词学会会员、浙江画院画师等职。学书得力于《石门颂》、《石鼓文》、《汉祀三公山碑》和《天发谶神碑》，所作隶篆结合，融篆刻刀法和绘画构图于书法之中，风貌别具。书作内容为："秦汉烟云古楚英雄奋起，平原烽火江淮壮士逞威。"钤"吕迈"、"金湖人印"。

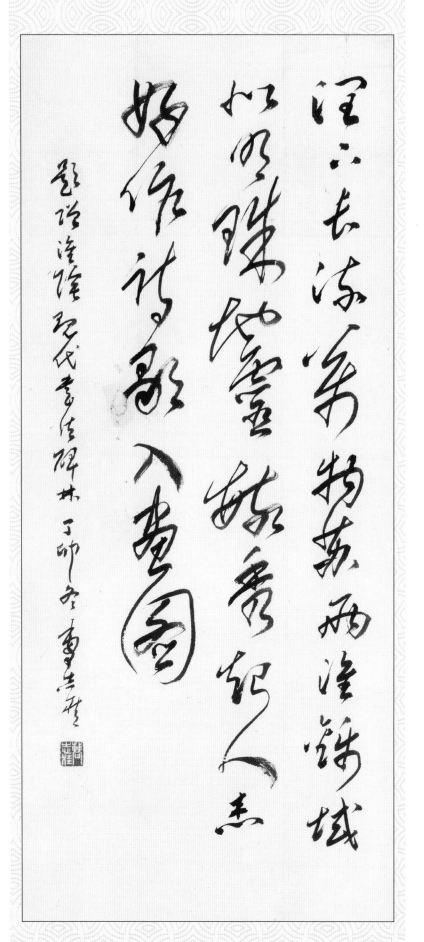

**［现代］曹志桂　行草中堂**

纵 118 厘米　横 55 厘米　纸本

　　曹志桂（1925～），原名致贵，又名之桂，别名青云，斋名碧霄，江苏盐城人。现代著名书法家、书法理论家和教育家。曾任南京艺术学院教授、上海社会科学院特约研究员、中国人才研究会书画人才专业委员会艺术顾问、建湖县艺文社名誉社长等职。所作真、草、隶、篆、行等书体，自成一家。其草书满纸风动，气势磅礴，恣肆跌宕。书作内容为："润下长流万物苏，两淮铄域似明珠。地灵毓秀起人杰，好作诗歌入画图。"钤"曹志桂"印。

琵琶行　　白居易

潯陽江頭夜送客，楓葉荻花秋瑟瑟。主人下馬客在船，舉酒欲飲無管絃。醉不成歡慘將別，別時茫茫江浸月。忽聞水上琵琶聲，主人忘歸客不發。尋聲暗問彈者誰，琵琶聲停欲語遲。移船相近邀相見，添酒回燈重開宴。千呼萬喚始出來，猶抱琵琶半遮面。轉軸撥絃三兩聲，未成曲調先有情。絃絃掩抑聲聲思，似訴平生不得志。低眉信手續續彈，說盡心中無限事。輕攏慢撚抹復挑，初為霓裳後六么。大絃嘈嘈如急雨，小絃切切如私語。嘈嘈切切錯雜彈，大珠小珠落玉盤。間關鶯語花底滑，幽咽泉流水下灘。水泉冷澀絃凝絕，凝絕不通聲漸歇。別有幽愁暗恨生，此時無聲勝有聲。銀瓶乍破水漿迸，鐵騎突出刀槍鳴。曲終收撥當心畫，四絃一聲如裂帛。東船西舫悄無言，唯見江心秋月白。沉吟放撥插絃中，整頓衣裳起斂容。自言本是京城女，家在蝦蟆陵下住。十三學得琵琶成，名屬教坊第一部。曲罷曾教善才服，妝成每被秋娘妒。五陵年少爭纏頭，一曲紅綃不知數。鈿頭雲篦擊節碎，血色羅裙翻酒污。今年歡笑復明年，秋月春風等閒度。弟走從軍阿姨死，暮去朝來顏色故。門前冷落車馬稀，老大嫁作商人婦。商人重利輕別離，前月浮梁買茶去。去來江口守空船，繞船月明江水寒。夜深忽夢少年事，夢啼妝淚紅闌干。我聞琵琶已嘆息，又聞此語重唧唧。同是天涯淪落人，相逢何必曾相識。我從去年辭帝京，謫居臥病潯陽城。潯陽地僻無音樂，終歲不聞絲竹聲。住近湓江地低濕，黃蘆苦竹繞宅生。其間旦暮聞何物，杜鵑啼血猿哀鳴。春江花朝秋月夜，往往取酒還獨傾。豈無山歌與村笛，嘔啞嘲哳難為聽。今夜聞君琵琶語，如聽仙樂耳暫明。莫辭更坐彈一曲，為君翻作琵琶行。感我此言良久立，卻坐促絃絃轉急。淒淒不似向前聲，滿座重聞皆掩泣。座中泣下誰最多，江州司馬青衫濕。

甌瀼徐伯清書於上海

## ［现代］徐伯清　楷书斗方

纵 45 厘米　横 35 厘米　纸本

徐伯清（1925～），浙江温州人。中国书法家协会会员，上海书法家协会顾问，浙江舟山书画院名誉院长，上海市文史研究馆馆员。所作小楷，寓刚劲于婀娜之中，点画带有隶意，笔断意连，气势足，韵味浓。著有《儿童学书法十八讲》、《常用字帖草书五千字》、《徐伯清小楷唐诗四百四十六首》、《夏征农诗三十九首》、《书法教学中怎样写小楷》等。书作内容为唐代文学家白居易《琵琶行》全文。钤"伯清书画"、"环山徐氏"印。

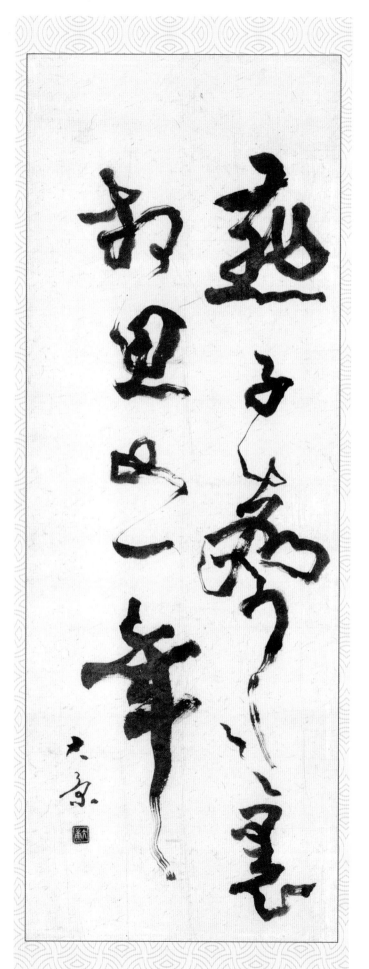

## [现代] 康殷　草书立轴

纵 115 厘米　横 45 厘米　纸本

　　康殷（1926～1999年），字伯宽，别署大康，河北乐亭人。现代古文字学专家、古玺印专家、篆刻家、书法家、画家。曾在吉林师范大学学习绘画。先后执教于民族学院、中央工艺美术学院、南开大学、北京师范学院美术系。曾任中央文史研究馆馆员、首都师范大学研究员、中国美术家协会会员、中国书法家协会理事、北京印社社长等职。辑有《汉隶七种选临》、《郑羲下碑》、《张猛龙碑》、《隋墓志三种》、《古图形玺印汇》及友人手拓《大康印稿》。著有《古文字形发微》、《古文字学新论》、《文字源流浅说》、《说文部首铨释》等。编纂中国第一部古印玺全集《印典》荣获国家图书奖。被英国剑桥"世界名人中心"授予"20世纪科学家最高成果银牌奖"。擅书法、诗文篆刻，精于古文学研究。作品笔墨精到，以形传神，笔法奇绝，转折多姿，力透纸背。书作内容为："燕子声声里，相思又一年。"钤"大康"印。

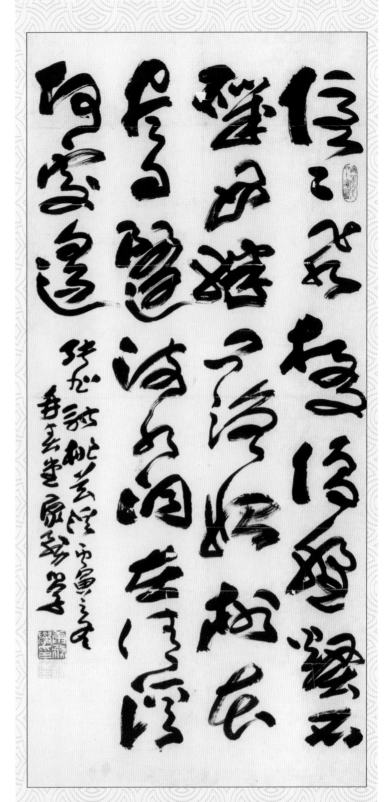

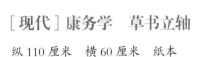

**［现代］康务学　草书立轴**

纵 110 厘米　横 60 厘米　纸本

　　康务学（1926～2004年），甘肃天水人。为
中医世家，自幼受其父康沚镜熏陶，少年时代即酷
爱书法，后在行医之余，潜心研究古代书法典籍和
碑贴。曾任中国书法家协会理事，中国书法家协会
会员，中国诗词学会会员，天水市文联委员、书画
院名誉院长、书协名誉主席、政协委员等职。入编
《中国当代书法家大辞典》、《神州墨海》等书籍。
书法博采众长，取精用弘，形成遒劲雄健、质朴古
拙的风格。书作内容为唐代张旭诗歌《桃花溪》："隐
隐飞桥隔野烟，石矶西畔问渔船。桃花尽日随流水，
洞在清溪何处边？"钤"康务学"印。

## [现代] 刘江　篆书立轴

纵 110 厘米　横 40 厘米　纸本

　　刘江（1926～），原名佛庵，号知非，重庆万州人。1945 年考入重庆国立艺术专科学校预科习绘画，得校长潘天寿教授书法、篆刻，后入油画系学习，毕业后留校任教。现为中国美术学院教授、西泠印社副社长、中国印学博物馆馆长、中国书法家协会理事、中国书法教育委员会副主任委员、浙江书法家协会首席顾问、浙江省书法教育研究会理事长、浙江省甲骨文字研究会会长。作品曾入选全国第一、三、四、五届书法展览。出版有《刘江篆刻选》、《刘江甲骨文百印集》、《刘江甲骨文书法集》、《篆刻技法》、《篆刻艺术》、《篆刻美学》、《篆刻形式美》、《篆刻教程》、《中国印章艺术史》等专著。2002 年被评为"浙江省 20 世纪有突出贡献的文艺家"之一，获金质奖章与证书，又获"鲁迅文艺奖"优秀奖。2005 年荣获中国书协授予的"20 世纪德艺双馨艺术家"称号，2008 年任命为西泠印社国家级非物质文化遗产的传承人。书法专攻篆书，2009 年荣获中国书法"兰亭奖"之"终身成就奖"。书作内容为："名城苏北古淮阴，人杰地灵贯古今。更兴周公同故里，长征接力又同心。"钤"刘江"、"湖岸"印。

［现代］曾荣光　草书立轴

纵 100 厘米　横 58 厘米　纸本

　　曾荣光（1926～），出生于广东。现代
香港书法家、学者。研究并擅长书法、篆刻，
自学成才，精通书、画、印，精鉴别，富收
藏。曾任香江艺文社、庚子书会、香港兰亭
学会会员，香港《书谱》杂志执行编辑，香
港艺术馆顾问等职。书法作品被香港艺术馆
收藏。书作内容为宋代王安石诗歌《江上》：
"江北秋阴一半开，晓（晚）云含雨却低回。
青山缭绕疑无路，忽见千帆隐映来。"铃"曾
荣光"印。

古楚春光入眼宜　群
贤荟萃际明时　文
艺苑奇葩放　淮
情怀诗　水
多

戊辰之春晓楼之水
荔州张舜德撰书

**［现代］张舜德　隶书立轴**

纵 110 厘米　横 60 厘米　纸本

张舜德（1927～？），字历翁，号春晓楼。曾任江苏省书法家协会会员、南京印社社员、江苏省楹联学会理事、江苏省硬笔书法家协会会员、郑州美院书画研究会理事、中国华夏印友会理事、中国王羲之研究会研究员等职。小传及作品入编《当代印人名鉴》、《当代印社志》、《当代书画篆刻家辞典》（第二卷）、《当代楹联墨迹选》、《全国首届篆刻艺术展作品集》等书籍。作品多次参展并获奖，刊发于《书法》、《中国书画报》等报刊。书作内容为："古楚春光入眼宜，群贤荟萃际明时。文坛艺苑奇葩放，淮水多情处处诗。"钤"张氏"、"舜德"印。

## [现代] 陈默然　草书中堂

纵 103 厘米　横 68 厘米　纸本

　　陈默然（1928 ~ ），原名李樵，江苏洪泽人。曾在江苏省公安厅任职，被授予中国人民警察一级金盾荣誉。为中国书法家协会会员、江苏省书协常务理事、中国人才研究会艺术学部委员会一级书法艺术委员、中国艺术研究院文艺研究中心创作委员、江南诗书画院创作研究员。书法师从沈尹默，学欧、颜、二王及怀素。作品发表于《解放军画报》、《书法报》、《中国书画报》、《解放军报》等多种报刊。作品入编《中国当代书法家辞典》、《中国美术书法界名人名作博览》等书刊，传略辑入《中国现代书法界人名辞典》。书作内容为："野火烧不尽，春风吹又生。"钤"陈默然印"、"李樵默然"、"洪泽湖人"印。

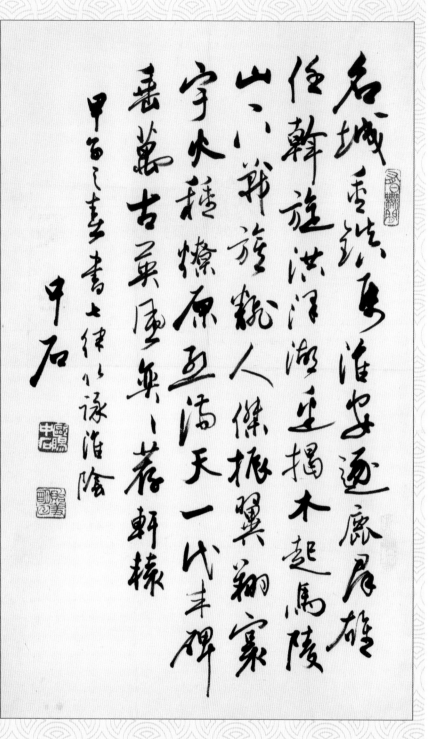

## [现代] 欧阳中石 草书立轴

**纵 90 厘米　横 43 厘米　纸本**

　　欧阳中石(1928～)，山东泰安人。现代著名学者、书法家、书法教育家。现任首都师范大学教授、博士生导师，中国书法文化研究所所长，全国政协委员，中国书法家协会顾问，中国画研究院院务委员。毕业于北京大学哲学系，研究范围涉及国学、逻辑、戏曲、诗词、音韵等领域，对中国传统文化有较精深的造诣。编著了《书学导论》、《学书概览》、《书学杂识》、《中国的书法》、《书法教程》、《书法与中国文化》、《艺术概论》、《中国书法史鉴》、《章草便检》、《传世画藏》、《中国传世法书墨迹》、《欧阳中石书沈鹏诗词选》、《中石夜读词抄》、《当代名家楷书谱·朱子家训》、《中石抄读清照词》、《老子〈道德经〉》等40余种学术论著。作品格调高雅，沉着端庄，书风妍婉秀美，潇洒俊逸，既有帖学之流美，又具碑学之古朴。获第二届中国书法"兰亭奖"之"终身成就奖"和中国文联第六届"造型表演艺术成就奖"。书作内容为："名城重镇属淮安，逐鹿群雄任斡旋；洪泽湖边揭木起，马陵山下战旗翻。人杰振翼翔寰宇，火种燎原烈满天；一代丰碑垂万古，英风奕奕荐轩辕。"钤"欧阳中石"、"有日无闲"、"贻羞明日"印。

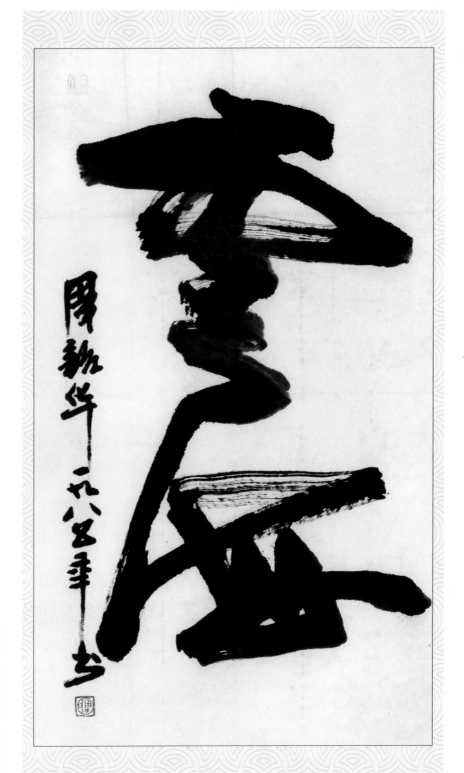

[现代] 周韶华　草书中堂

纵 110 厘米　横 65 厘米　纸本

　　周韶华（1929～），曾用名周景治，笔名海啸，出生于山东荣成。1950 年毕业于中原大学美术系。曾任中国文联委员、中国美术家协会理事、中国画研究院院务委员、湖北省文联主席、湖北省美术家协会主席兼秘书长、湖北省美术院院长等职。作品多次在国内外举办画展并进行艺术交流。曾受聘为中国科学技术大学、华中科技大学、湖北美术学院、西南师范大学美术学院、中南民族大学、武汉理工大学、西安美术学院、山东艺术学院和日本名古屋艺术大学客座教授。获屈原文艺创作奖、文艺明星奖等。书法笔力厚重，字形倚侧，有整体感，气势磅礴。书作内容为："云海"。钤"周氏"印。

[现代] 周昌谷　草书中堂

纵 125 厘米　横 68 厘米　纸本

　　周昌谷（1929～1985年），号老谷，浙江乐清人。毕业于国立艺术专科学校，后留校任教，专攻国画。历任中国美术学院教授、中国美术家协会理事、浙江美术家协会副主席等职。周昌谷对传统笔墨技法颇有研究，善于兼容并蓄，融会贯通。绘画多以少数民族生活为题材，将花鸟画的用笔移植于人物画中，用色、运墨也极见匠心，富有韵味。草书、篆刻也有精深造诣。1955年，代表作《两个羊羔》荣获第五届世界青年联欢节金质奖章。著有《意笔人物画技法探索》、《妙语与创造》、《周昌谷画辑》、《周昌谷画册》等。书作内容为："背依淮海意苍茫，楚尾吴头古战场。却见如今新逐鹿，竞为祖国奉心香。"钤"周"、"老谷"、"周书"印。

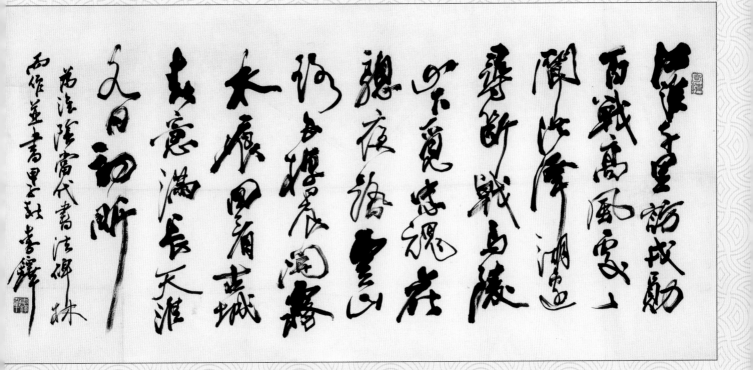

## ［现代］李铎　行书横幅

**纵 64 厘米　横 140 厘米　纸本**

　　李铎（1930～），号青槐，字仕龙，湖南醴陵人。
现代著名书法家。毕业于信阳步兵学院，文职将军。
历任全国政协委员、全国文联委员、中国书法家协会
副主席、中国国际友好联络会理事、中国人民革命军
事博物馆研究员、中国书画函授大学特约教授、中国
国际书画艺术研究会顾问、齐白石书画艺术研究院副
院长、北京工业大学书画学会顾问等职。自幼习书，
遍临颜、柳、欧、赵、二王等字帖。后学苏、黄、米、
蔡、王铎、傅山，上溯秦篆魏碑和汉隶，广集博采、
兼收并蓄，书法苍劲而有气势。书作内容为："江淮
千里访戎勋，百战高风处处闻；洪泽湖边寻断戟，马
陵山下觅忠魂。花骢夜踏云山路，巨棹晨开露水痕；
回看古城春意满，长天淮水日初昕。"钤"李铎书"、
"寄情"印。

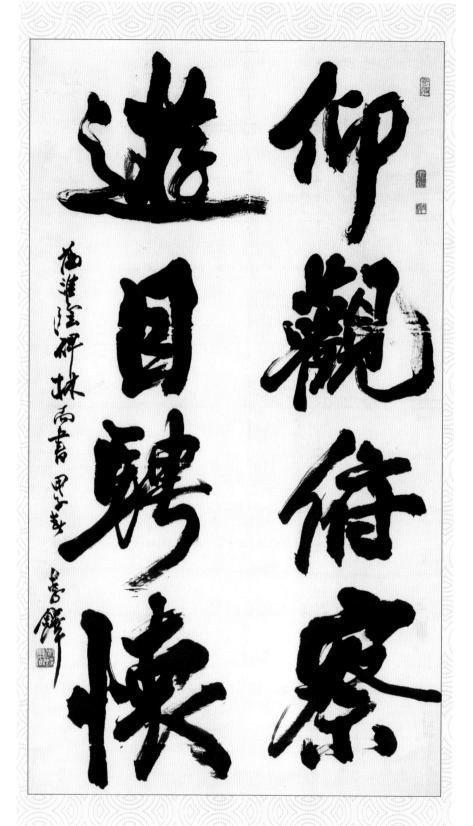

［现代］李铎　行书中堂

纵 176 厘米　横 96 厘米　纸本

　　此幅书作字与字之间有断有连，顾盼呼应。用笔刚劲有力，俯仰有致而苍劲古拙。书作内容为："仰观俯察，游目骋怀。"钤"李铎书"、"寄情"、"书苑"、"青槐"印。

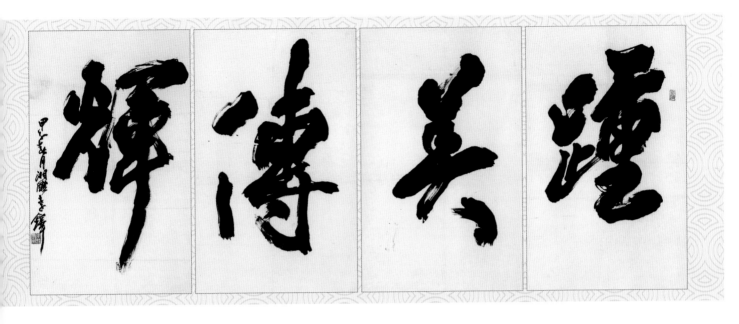

[现代]李铎　行书四条屏

纵 134 厘米　横 69 厘米　纸本

　　此幅书作字形硕大，肉丰而骨劲，藏巧于拙。用笔迅疾稳健，痛快淋漓。笔意匀净流畅，苍劲而有气势，观之令人情驰神纵。书作内容为："踵美传辉"。钤"李铎书"、"寄情"印。

[现代] 夏湘平　隶书立轴

纵 125 厘米　横 45 厘米　纸本

　　夏湘平（1930～），湖南湘潭人。历任中国书法家
协会常务理事、中国美术家协会第三届常务理事等职。曾
在广州美术学院教师进修班进修。在部队历任宣传干部、
文艺指导员、广州部队政治部美术组组长、总政文化总干
事等职。工书法，尤精隶书，作品疏朗秀逸，为唐山抗震
纪念碑碑文的书法作者。擅绘画，作品有版画《海岛小学》、
《柳林深处是我家》、《铜墙铁壁》，中国画《有朋自远
方来》、油画《越南—中国》等。书作内容为陈毅诗歌《淮
河晚眺》："柳岸沙明对夕晖，长天淮水鹜争飞。云山入
眼碧空尽，我欲骑鲸跋浪归。"钤"湘平"、"夏"、"五十
后作"印。

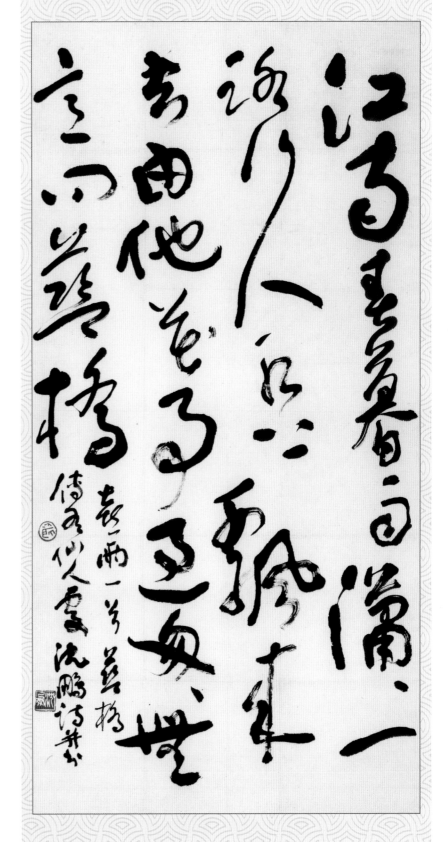

[现代] 沈鹏　草书中堂

纵 115 厘米　横 65 厘米　纸本

　　沈鹏（1931～），斋名介居，江苏江阴人。现代著名书法家、美术评论家、诗人、编辑出版家。历任人民美术出版社编辑室副主任、总编室主任、副总编辑并兼任编审委员会常务副主任，中国书法家协会主席、常务理事，全国政协委员，中国文联荣誉委员等职。书法精行草，兼隶楷等多种书体。书法初源于王羲之、米芾诸家笔法，继得怀素、王铎等历代草书大家之灵变多姿、挥洒自如的精髓，刚柔相济，摇曳多姿，气势恢弘，点画精到，格调高逸而富有现代感，终成“沈鹏体貌”。发表诗词500余首，出版《当代书法家精品集·沈鹏卷》、《沈鹏书法作品精选》等多部著作。主编或责编的书刊达500种以上，其中《故宫博物院藏画》、《中国美术全集·宋金元卷》获国家图书奖。书作内容为其创作的诗歌：“江南春暮雨潇潇，一路行人水上飘。来去由他花事过，匆匆无意问蓝桥。”钤“沈鹏”印。

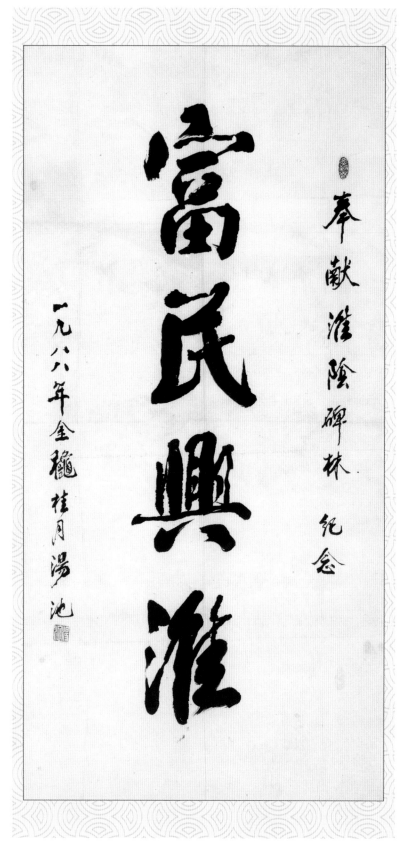

## ［现代］汤池　楷书中堂

纵 98 厘米　横 61 厘米　纸本

汤池（1933～），浙江武义人。致力于美术史与美术考古研究。1961 年毕业于北京大学历史系考古专业，曾任中央美术学院美术史系教授、副主任，图书馆馆长。著有《中国美术全集·绘画编·墓室壁画》、《中国美术全集·雕塑编·秦汉雕塑》及《中国美术简史》等，论文有《黄河流域的原始彩陶艺术》、《曾侯墓漆画初探》、《秦及西汉时期的雕塑艺术》等。书作内容为："富民兴淮"。钤"汤池"、"学到老"印。

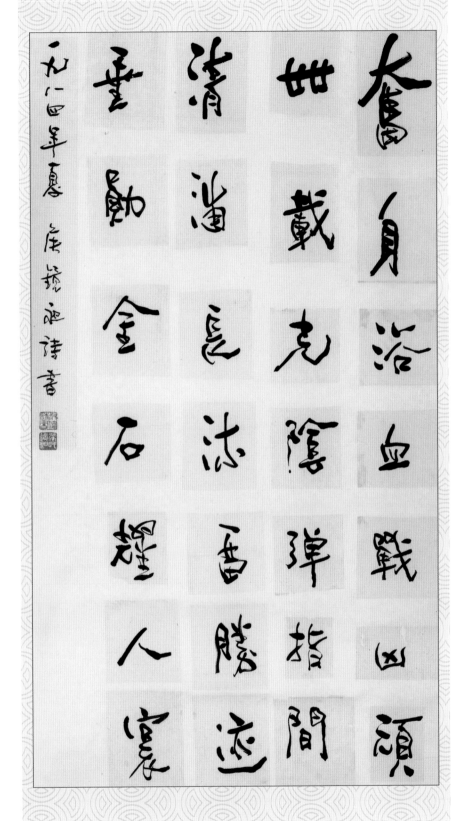

## [现代] 侯镜昶 行书中堂

纵 100 厘米 横 63 厘米 纸本

　　侯镜昶（1934～1986年），江苏无锡人。自幼喜爱金石书画，自南京大学毕业后，成为胡小石研究生，毕业后留校任教，研究书法艺术、书法理论及书法史等。在金文、甲骨文字学、古典诗词书法史、书法理论等方面均有造诣。历任中国书法家协会会员、中国书法家协会江苏分会常务理事、全国大学语文研究会副会长、江苏美学学会常务理事、中国作家协会江苏分会会员、中国戏曲家协会江苏分会会员、南京大学书画研究会会长、浙江大学中文系主任、南京大学中文系教授等职。出版有《书法论集》等著作。书法涩笔顿挫，古朴苍劲。书作内容为："奋身浴血战凶顽，卅载光阴弹指间。清浦长流留胜迹，垂勋金石耀人寰。"钤"侯氏镜昶"、"叔伟诗书"印。

**[现代] 林仲兴　隶书立轴**

纵 135 厘米　横 52 厘米　纸本

　　林仲兴（1938～），浙江镇海人。师从马公愚、来楚生、王个簃等名家。为中国书法家协会会员、上海书法家协会理事、上海书协老年书法专业委员会主席、上海文史馆馆员。出版有《林仲兴书法集》。作品字形硕大，线条灵动流畅又不失凝重，有金石韵味，亦有气吞山河之势。书作内容为："志顶江山心欲奋，胸罗宇宙气潜吞。"钤"镇海林氏"、"仲兴书"印。

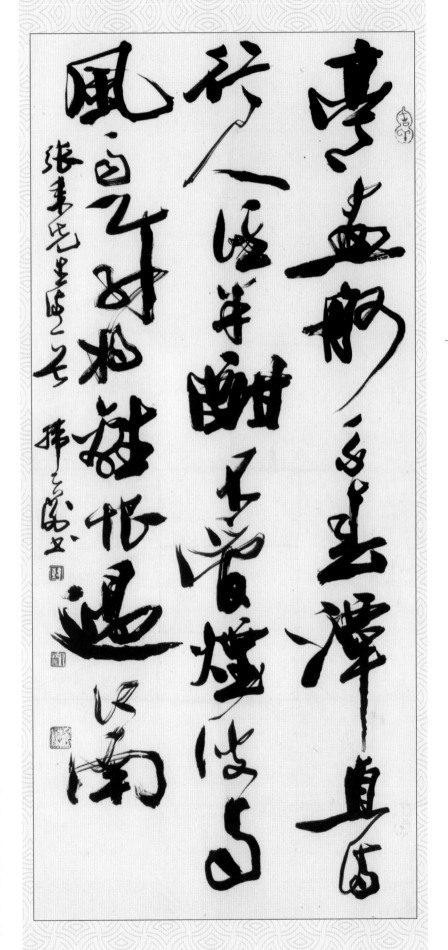

## ［现代］韩天衡　草书立轴

纵 110 厘米　横 50 厘米　纸本

　　韩天衡（1940～），号豆庐、近墨者，江苏苏州人。历任中国书法家协会理事、鉴定收藏委员会副主任，中国美术家协会会员，中国篆刻艺术委员会副主任，上海吴昌硕艺术研究协会会长，上海市书法家协会副主席、理事，上海中国画院副院长，上海交通大学教授，上海市文联委员，西泠印社副社长。工书法、篆刻，国画以花鸟见长。国画大师刘海粟、李可染、谢稚柳、黄胄等用印多出于其手笔。首创"草篆"，篆书中使用草书表现手法，使篆书更富于运动感和节律美。出版《中国篆刻艺术》、《天衡印谭》、《天衡艺谭》、《韩天衡印选》、《韩天衡书画印选》、《韩天衡画集》等 10 余本著作。所著《中国印学年表》一书获中华人民共和国首届辞书评比奖、第四届上海市文学艺术优秀成果奖。书作内容为郑文宝的《柳枝词·亭亭画舸系春潭》："亭亭画舸系春潭，直待行人酒半酣。不管烟波与风雨，载将离恨过江南。"钤"韩"、"天衡"印。

## [现代] 吴任　篆书立轴

**纵 110 厘米　横 60 厘米　纸本**

吴任（1942～），福建龙海人。中国书法家协会会员。幼承家学，习书画，后随书法篆刻家潘主兰、沈觐寿先生学习书法篆刻。广涉甲骨、钟鼎、彝器、秦篆、诏版等，由篆而隶，出入秦汉。篆书浑穆苍劲，清幽古朴；篆刻宗秦金、汉印，时尝以贞人契文入印，或苍莽放达，或清新秀逸，于典雅中见锋棱，清丽中含浑朴；行书取法"二王"，尤钟米芾；草书气势雄强，恣肆率真，豪放而富韵致。多次在全国及海内外书法篆刻大赛中获金、银、铜等奖项，1998 年获"世界华人书画展"书法铜奖。1985 年移居香港，创建香港国际书法篆刻学会并任会长。书作内容为陈毅诗歌《淮河晚眺》："柳岸沙明对夕晖，长天淮水鹜争飞。云山入眼碧空尽，我欲骑鲸跋浪归。"钤"吴任"印。

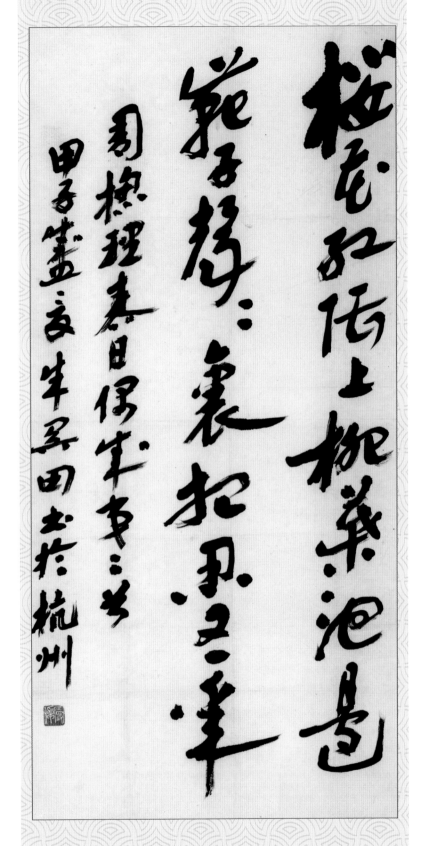

[现代] 朱关田　章草中堂

纵 120 厘米　横 65 厘米　纸本

朱关田（1944～），字曼倬，浙江绍兴人。浙江美术学院书法专业毕业，研究生学历。历任中国书法家协会副主席、中国书法家协会评审学术委员会主任、中国书法家协会浙江分会主席兼秘书长、西泠印社副社长等职。曾在浙江绍兴鲁迅图书馆、浙江杭州书画社工作。书法主攻章草，笔意生动，兼有大篆笔法和魏碑笔意，清雄的外表之中见灵秀洒脱之态，于雄浑高古中求奇肆天真。著作有《颜真卿传》、《唐代书法考评》、《隋唐五代书法史》、《唐代书法家年谱》、《朱关田书历代咏物诗帖》、《思微室印存》、《中国书法史·隋唐五代卷》、《初果集——朱关田论书文集》、《颜真卿年谱》等。书作内容为周恩来诗歌《春日偶成》："樱花红陌上，柳叶（绿）池边。燕子声声里，相思又一年。"钤"曼倬"印。

横越江淮七百里
微山湖色慰征途
鲁南峰影嵯峨甚
残月扁舟入画图

陈毅元帅诗伯硕书

## ［现代］段成桂　隶书中堂

纵 134 厘米　横 68 厘米　纸本

段成桂（1942～），字伯硕，祖籍山东德平，出生于吉林省吉林市。现代著名书法家、书画鉴定家。历任全国政协常委，吉林省政协副主席，中国文联副主席，中国书法家协会副主席兼鉴定评估委员会主任，中国博物馆学会理事，吉林省文史研究馆馆长，吉林省博物馆艺术部主任、副馆长、馆长，吉林省文物鉴定委员会主任，《博物馆研究》主编，吉林省文联副主席，吉林省书法家协会主席，吉林省博物馆学会理事长，吉林省书法家协会名誉主席，东北师范大学兼职教授，日本北海道书道协会顾问等职。钻研文史词翰，博涉中华传统文化，擅长书法艺术创作，精于书画鉴定与考证。为吉林省博物馆征集收藏了清宫遗失书画及大量现代书画名家之作。出版有《段成桂书法作品集》、《群玉堂苏帖考》、《论书法艺术之美》等著作。参加编撰《中国书法鉴赏大辞典》、《中国博物馆》及《中国美术全集》。书作内容为陈毅诗歌《过微山湖》："横越江淮七百里，微山湖色慰征途。鲁南峰影嵯峨甚，残月扁舟入画图。"钤"伯硕"、"段成桂印"。

莫笑農家臘酒渾豐
年留客足雞豚山重

水復疑無路柳暗苍
明又一邨蕭鼓追隨

村社近衣冠簡樸古
風存從今若許閒乘

月挂杖無時夜叩門
陸放翁游山西村七律詩伯碩

［现代］段成桂　隶书四条屏

纵 135 厘米　横 34 厘米　纸本

　　此幅书作横画不求平，竖画不求直，但求力度。
笔画转折处方圆不苟，朴厚拙重，率意挥洒，毫无雕
琢板滞之气。书作内容为陆游诗作《游山西村》："莫
笑农家腊酒浑；丰年留客足鸡豚。山重水复疑无路，
柳暗花明又一村。箫鼓追随村（春）社近，衣冠简朴
古风存。从今若许闲乘月，挂杖无时夜叩门。"钤"段
成桂印"。

秦季賢愚混不分祗
應漂母識王孫歸榮
便累千金贈為報當
時一飯恩

唐崔涂詩 康莊

## ［现代］康庄　楷书立轴

**纵 90 厘米　横 46 厘米　纸本**

康庄（1946～），祖籍河北乐亭，出生于辽宁义县。历任内蒙古文联巡视员、内蒙古书法家协会名誉主席、中国书法家协会理事、中国书法家协会创作评审委员、内蒙古文史研究馆馆员、内蒙古政协委员。出版《九成宫》、《张猛龙》临帖字帖，《康庄楷书千字文》、《康庄楷书唐人绝句》、《康庄楷书成语》、《康庄隶书千字文》等。书法得其长兄康殷（大康）、次兄康雍指授，主攻楷书，疏秀奇险而得刚劲之趣，糅方圆、收放于一体。书作内容为："秦季贤愚混不分，只应漂母识王孙。归荣便累千金赠，为报当时一饭恩。"

# 后 记

　　《淮阴碑林墨迹——淮安市博物馆藏中国近现代名家书法精品集》的书法作品，是1984年为筹备淮阴（今江苏淮安）碑林，邀请全国各地知名书法家、文化名人、学者、画家所创作的。这批作品长期保存在我馆的文物库房，2010年首次悉数在我馆展出后，引发了各方对于近现代名家书法翰墨的关注和研究，并确定了今年编撰出版《书法精品集》的工作。

　　这部《书法精品集》的作者大多是清末民国时期出生的，他们经历了抗日战争和解放战争的动荡、新中国成立初期的艰难岁月、十年"文革"的浩劫和改革开放的起步阶段。在世事动荡、家事变故和个人命运的浮沉中，凭借执着的学术梦想和历史责任感，他们在文化、教育、书法、绘画、印学等艺术领域颇有建树，还依然保留着谦虚、奉献、清廉、平易和淡泊名利的人生操守，可佩可敬。

　　《书法精品集》是围绕淮安古今历史变迁以及对未来的展望的主题征集的。从书法作品的内容看，大致有两种类型：一类是选择古人如杜甫《戏为六绝句》、温庭筠《赠少年》、张旭《桃花溪》、张耒《夜坐》、陆游《游山西村》、王安石《江上》、于谦《石灰吟》、郑板桥《淮阴边寿民苇间书屋》等诗歌，或者选取近现代政治家、诗人如陈毅《过洪泽湖》、《赠同志》、《淮河晚眺》、《哭彭雪枫同志》，周恩来《春日偶成》、《送蓬仙兄返里有感》等诗歌，来进行书法创作；另一类是将自己所写的诗歌、对联等文学作品创作而成的书法作品，诸如楚图南、王学仲、谢冰岩等人的书法作品，更加彰显了书作者的文学才华和真挚感人的家乡情、淮安情，令人唏嘘不已，顿生感慨。

　　《书法精品集》的作品诞生于20世纪80年代，除了书法作品本身篆、隶、真、草面貌各异，具有文人气质外，艺术风格也十分多样化，有的气势磅礴，有的秀丽潇洒，有的稚拙古朴，有的求奇求异。足见作者在进行书法作品创作时的感情之真，内容与形式之新、之美。

　　此外，这批书画作品所钤的印章，亦颇有特色。有的书作上会钤两三枚印章，除了姓氏印章，还有年代章如"八十年代"，年龄章如"八十以后所作"，家乡地名章"江东周氏"、"怀宁黄公"、"紫琅人氏"，闲章"人间爱晚晴"、"锲而不舍"、"但愿天下皆乐土"、"高寒八十后自怡"、"除难将军章"、"古为今用"、"熙春惠物"、